书法　编
自学与鉴赏
丛帖

柳公权

玄秘塔碑
神策军碑

卢国联 编

上海人民美术出版社

书法自学与鉴赏答疑

学习书法有没有年龄限制？

学习书法是没有年龄限制的，通常5岁起就可以开始学习书法。

学习书法常用哪些工具？

学习书法常用的工具有毛笔、羊毛毡、墨汁、元书纸（或宣纸），毛笔通常用笔头长度不小于3.5厘米的笔，以兼毫为宜。

学习书法应该从哪种书体入手？

学习书法一般由楷书入手，因为由楷入行比较方便。当然也可以从篆隶入手，这样比较纯艺术。这里我们推荐由楷入行，颜真卿、柳公权等楷书大家入手，学习几年后可转褚遂良、智永，然后再学行书。行书入门以王羲之、赵孟頫、米芾等最好，草书则以《十七帖》《书谱》，鲜于枢比较适宜。学篆书可先学李斯、李阳冰，然后学邓石如、吴让之，最后学吴昌硕、金文。隶书以《乙瑛碑》《礼器碑》《曹全碑》等发蒙，进一步可学《张迁碑》《西狭颂》《石门颂》等，再往下可参考简帛书。总之，学书法要循序渐进，不可朝三暮四，要选定一本下个几年工夫才会有结果。

学习书法如何达到事半功倍的效果？

学习书法无外乎临、背二字。临的目的是为了矫正自己的不良书写习惯，确立正确的笔法和好字的标准；背是为了真正地掌握字帖。如果说学书法要事半功倍，那么一定要背，而且背得要像，从字形到神采都要精准。

这套书法自学与鉴赏从帖有哪些特色？

随着传统文化的日趋受欢迎，喜爱书法的人也越来越多。我们按照入门和鉴赏两个角度从现存的碑帖中挑选了65种。入门篇以技法完备和适宜初学为重点；鉴赏篇注重作品的风格取向和审美意义，为进一步学习书法开拓视野。

手机或平板电脑是现代人生活中不可或缺的必备用品，如何利用这一高科技产品帮助我们学习书法也成了我们的思考重点。有书法学习经验的人都知道教师示范对初学者的重要意义，为此我们为每一本字帖拍摄了名家临写的视频，大家可以通过扫码用手机或平板电脑观看，让现代化的工具融入到学习当中。

我们还特意为字帖撰写了临写要点，并选录了部分前贤的评价，相信这会有助于大家快速了解了字帖的特点，在临习的过程中少走弯路。

入门篇碑帖

【篆隶】
- 《乙瑛碑》
- 《礼器碑》
- 《曹全碑》
- 吴让之篆书选辑
- 邓石如篆书选辑
- 李阳冰《三坟记》《城隍庙碑》
- 赵孟頫《三门记》《妙严寺记》
- 柳公权《玄秘塔碑》《神策军碑》
- 颜真卿《颜勤礼碑》

【楷书】
- 《龙门四品》
- 《张猛龙碑》
- 《张黑女墓志》《司马景和妻墓志铭》
- 智永《真书千字文》
- 欧阳询《皇甫君碑》《化度寺碑》
- 欧阳询《九成宫醴泉铭》《虞恭公碑》
- 虞世南《孔子庙堂碑》
- 褚遂良《倪宽赞》《大字阴符经》
- 欧阳通《道因法师碑》
- 颜真卿《多宝塔碑》

【行草】
- 王羲之《兰亭序》
- 王羲之《十七帖》
- 陆柬之《文赋》
- 怀仁集王羲之书圣教序
- 孙过庭《书谱》
- 李邕《麓山寺碑》《李思训碑》
- 怀素《小草千字文》
- 苏轼《黄州寒食诗帖》《赤壁赋》
- 黄庭坚《松风阁诗帖》《寒山子庞居士诗》
- 米芾《蜀素帖》《苕溪诗帖》
- 鲜于枢行草选辑
- 赵孟頫《前后赤壁赋》《洛神赋》
- 赵孟頫《归去来辞》《秋兴诗卷》《心经》
- 文徵明行草选辑
- 王铎行书选辑

鉴赏篇碑帖

【篆隶】
- 《散氏盘》
- 《毛公鼎》
- 《石鼓文》《泰山刻石》
- 《石门颂》
- 《西狭颂》
- 《张迁碑》
- 楚简选辑
- 秦汉简帛选辑
- 吴昌硕篆书选辑

【楷书】
- 《嵩高灵庙碑》
- 《爨宝子碑》《爨龙颜碑》
- 《六朝墓志铭》
- 褚遂良《雁塔圣教序》
- 颜真卿《麻姑仙坛记》
- 赵佶《瘦金千字文》《秾芳诗帖》
- 赵孟頫《胆巴碑》

【行草】
- 章草选辑
- 唐代名家行草选辑
- 张旭《古诗四帖》
- 颜真卿《祭侄文稿》《祭伯父文稿》《争座位帖》
- 怀素《自叙帖》
- 黄庭坚《诸上座帖》
- 黄庭坚《廉颇蔺相如列传》
- 米芾《虹县诗卷》《多景楼诗帖》
- 祝允明《草书诗帖》
- 赵佶《草书千字文》
- 王宠行草选辑
- 董其昌行书选辑
- 张瑞图《前赤壁赋》
- 王铎草书选辑
- 傅山行草选辑

碑帖名称及书家介绍

《神策军碑》全称《皇帝巡幸左神策军纪圣德碑》。

柳公权（778-865），字诚悬，唐京兆华原（今陕西耀县）人。他一生精经术、晓音律，尤善书法，官历（宪宗、穆宗、敬宗、文宗、武宗、宣宗、懿宗）七朝，官至太子少师，封河东郡开国公。

碑帖书写年代

唐会昌三年（843）立。

碑帖所在地及收藏处

原石久佚。仅有宋贾似道旧藏本上册存世，现藏于北京图书馆。

碑帖尺幅

不详。

历代名家品评

苏轼云：『（其字）本出于颜，而能自出新意，一字百金，非虚语也。』

米芾评：『公权如深山道士，修养已成，神清气健，无一点尘俗』。

碑帖名称及书家介绍

《玄秘塔碑》全称《唐故左街僧录内供奉三教谈论引驾大德安国寺上座赐紫大达法师玄秘塔碑铭并序》。

柳公权（778-865），字诚悬，唐京兆华原（今陕西耀县）人。他一生精经术、晓音律，尤善书法，官历（宪宗、穆宗、敬宗、文宗、武宗、宣宗、懿宗）七朝，官至太子少师，封河东郡开国公。

碑帖书写年代

唐会昌元年（841）十二月立。

碑帖所在地及收藏处

现藏于陕西西安碑林。

碑帖尺幅

碑额篆书3行，每行4字，共12字。碑正文楷书28行，满行54字，共1302字。

历代名家品评

明王世贞《池北偶谈》云：『玄秘塔铭，柳书中之最露筋骨者，遒媚劲健，固自不乏，要之晋法亦大变耳』。

王澍《虚舟题跋》云：『诚悬极矜练之作。』

碑帖风格特征及临习要点

《玄秘塔碑》的结构清秀严谨，骨力遒劲，介于欧阳询和颜真卿书风之间。

用笔非常到位，毫不含糊，干净利落，以点收笔；竖画藏头护尾；钩画有别于颜体，收笔的凸出部分较多，而且精瘦。

《神策军碑》的结构法度严谨，匀称紧凑，力量由内而外。点画粗细变化较大，方笔和圆笔兼顾，没有一点拘束，气息贯通。点与点之间的收笔和起笔呼应到位。

《玄秘塔碑》和《神策军碑》的用笔融欧阳询和颜真卿于一身，自出新意。

《玄秘塔碑》着重于筋骨（骨骼形态），筋骨外露，故点画精瘦，结体清朗；

《神策军碑》着重于骨肉（外部特征），骨肉体面，故点画饱满，结体凝重。

前后两者切入点不同，但结构都近乎完美，很多学柳体的人都进得去出不来。如『诏』字，左右各半，左长右短，底部齐脚。本应左重右轻的结构，左右两部都着地，自然也就平稳了。

扫一扫，一起学

玄秘塔碑

唐故左街僧錄內
供奉三教談論
引駕大德安
國寺上座賜紫

大达法师玄秘
塔碑铭并序
江南西道都团
练观察处置等

大達法師玄秘
塔碑銘并序
江南西道都團
練觀察處置等

使朝散大夫兼
御史中丞上柱
国赐紫金鱼袋
裴休撰

使朝散大夫兼

御史中丞上柱

国赐紫金鱼袋

裴休撰

谏议大夫守右
散骑常侍充集
贤殿学士兼判
院事上柱国赐

正議大夫守右

散騎常侍充集

賢殿學士兼判

院事上柱國賜

紫金鱼袋柳公
权书并篆额
玄秘塔者大法师
端甫灵骨之所归

紫金鱼袋柳公

權書并篆額

玄祕塔者大法師

端甫靈骨之所歸

世樂在也

導輔家於

俗　則戲

出天張爲

家子仁丈

則以義夫

運扶禮者

慈悲定慧佐
如来以阐教利生
舍此无以为丈夫
也背此无以为达

道也　和尚其出

家之雄乎天水赵

氏世為秦人初母

張夫人夢梵僧謂

曰當生貴子即出
囊中舍利使吞之
誕所夢僧白晝
入其室摩其頂曰

必当大弘法教言
讫而灭既成人高
颖深目大颐方口
长六尺五寸其音

必當大弘法教言
讫而灭既成人高
颖深目大颐方口
长六尺五寸其音

如鍾夫將欲荷

如來之菩提□生

靈之耳目固必有

殊祥奇表欤始十

歲依崇福寺道悟禪師爲沙弥十七正度爲比丘隶安國寺具威儀於西

安國寺素法師通

師傳唯識大義於

犯於崇　界律

明寺照律師禀持

涅槃大旨於福林

寺崟法師復夢梵

僧以舍利滿琉璃

器使吞之且日三

藏大教盡貯汝腹

矣□□經律論無

敵於天下囊括川

注逢源會委滔滔

然莫能濟其畔岸

矣夫將欲伐株杌

于情田雨甘露於

法種者固必有勇

智宏辯欤无何

文殊於清凉眾聖

皆現演大經於太

原傾都畢會

德宗皇帝闻其名
征之一见大悦常
出入　禁中与儒
道议论赐紫方袍

德宗皇帝闻其
征之一见大悦常
出入禁中与儒
道议论赐紫方
名
悦
大
见
一
之
徵
入
出
道
議
論
賜
紫
方
與
中
禁
常
儒
宗
皇
帝
聞
其
名
袍

岁时锡施异于他
等复 诏侍
皇太子于东朝
顺宗皇帝深仰其

岁時錫施異於他
等復詔侍
皇太子於東朝
順宗皇帝深仰其

风亲之若昆弟相
与卧起
恩礼特隆
宪宗皇帝数幸其

寺待之若宾友常

承　顾问注纳偏

厚而　和尚符彩

超迈词理响捷迎

合

乘雖造次應對未

嘗不以闡揚爲

繇是

上旨皆契

真

天子益知

佛為大聖人其教

有大不思議事當

是時

朝廷方削平区夏

缚吴斡蜀潴蔡薄

郓而

天子端拱無事

詔和□□緇屬迎

眞骨於靈山開法

場於秘殿爲人

請福親奉香燈

既而刑不残兵不
黩赤子无愁声苍
海无惊浪盖参用
真宗以毗□□政

既而刑不殘兵不

黷赤子無愁聲蒼

海無驚浪蓋參用

真宗以毗□□政

之明效也夫将欲
显大不思议之道
辅大有为之君固
必有冥符玄契与

之明
顯大
大不
輔思
必議
有之
冥夫
符將
為欲
之也
玄君
契固
歟道

掌内殿法儀錄

左街僧事以標表

淨眾者凡一十年

講涅□□識經論

霁當仁傳授宗主凡
以開誘道俗者凡
一百六十座運三
密於瑜伽契無生

于悉地日持諸部
十餘万遍指淨土
爲息肩之地嚴金
□報法之恩前

后供數十百万

悉以崇飾殿宇窮

極雕繪而方丈匡

床靜慮自得貴臣

盛依慕豪族皆所
侠工贾莫不瞻向
荐金宝以致诚□
端严而礼足日有

盛依慕豪族皆所
侠工贾莫不瞻向
荐金寶以致誠
端嚴而礼足日有

千數

不可

殫書

而

和

尚

即

衆生

以人

觀

佛

離

四

相

以人

修

善

心

下

如

地

坦

無

丘

陵王公舆臺皆以

誠接議者以為成

就常□輕行者唯

和尚而已夫將欲

驾横海之大航拯
迷途于彼岸者固
必有奇功妙道欤
以开成元年六月

驾横海之大航拯

迷途於彼岸者固

必有奇功妙道欤

以開成元年六月

一日向西右胁而
灭当暑而尊容□
生竟夕而异香犹
郁其年七月六日

一日西向右胶而
灭当暑而尊容
生竟夕而异香猶
郁其年七月六日

迁于长乐之南原
遗命荼毗得舍利
三百余粒方炽而
神光月皎既烬而

神光月皎既烬而

三百余粒方炽而

遗命荼毗得舍利

迁于长乐之南原

靈骨珠圓賜謚曰

大達塔曰□秘俗

壽六十七僧臈卅

八門弟子比丘比

丘尼約千餘輩或

講論玄言或紀綱

大寺脩禪秉律分

作人師五十其徒

皆為達者於戲

和尚出家之雄

乎不然何至德殊

祥如此其盛也承

髃弟子義均自
正言等克荷先業
虔守遺風大懼徽
猷有時埋没而今

閤門使劉公法

最深道契彌

以爲請顜播清塵

休嘗遊其藩備其

事随喜赞叹盖无
愧辞铭曰
贤劫千佛第四能
仁哀我生灵出经

事隨喜讚歎蓋無

愧辭銘曰

賢劫千佛第

仁哀我生

四能

靈出經

破尘教纲高张孰
辩孰分　有大法
师如从亲闻经律
论藏戒定慧学深

論　師　辯　破
藏　如　孰　塵
戒　從　分　教
定　親　　綱
慧　聞　有　高
學　經　大　張
深　律　法　孰

浅同源先后相觉
异宗偏义孰正孰
驳　有大法师为
作霜雹趣真则滞

浅同源先後相覺
異宗偏義孰正孰
駭　有大法師為
作霜雹趣真則滯

涉俗则流象狂猿
轻钩槛莫收杙制
刀断尚生疮疣
有大法师绝念而

涉俗則流象狂猿
輕鈎檻莫收杙制
刀斷尚生瘡疣
宥大法師絕念而

游 巨唐启运
大雄垂教千载冥
符三乘迭耀 宠
重恩顾显阐赞导

游 巨唐啓運
大雄垂教千載冥
符三乘迭燿雄 寵
重恩顧顯闡讚道

有大法師逢時感
召空門正辟法宇
方開峥嵘棟梁一
旦而摧水月鏡像

无心去来徒令後

學瞻仰徘個

會昌元年十二月

廿八日建

神策军碑

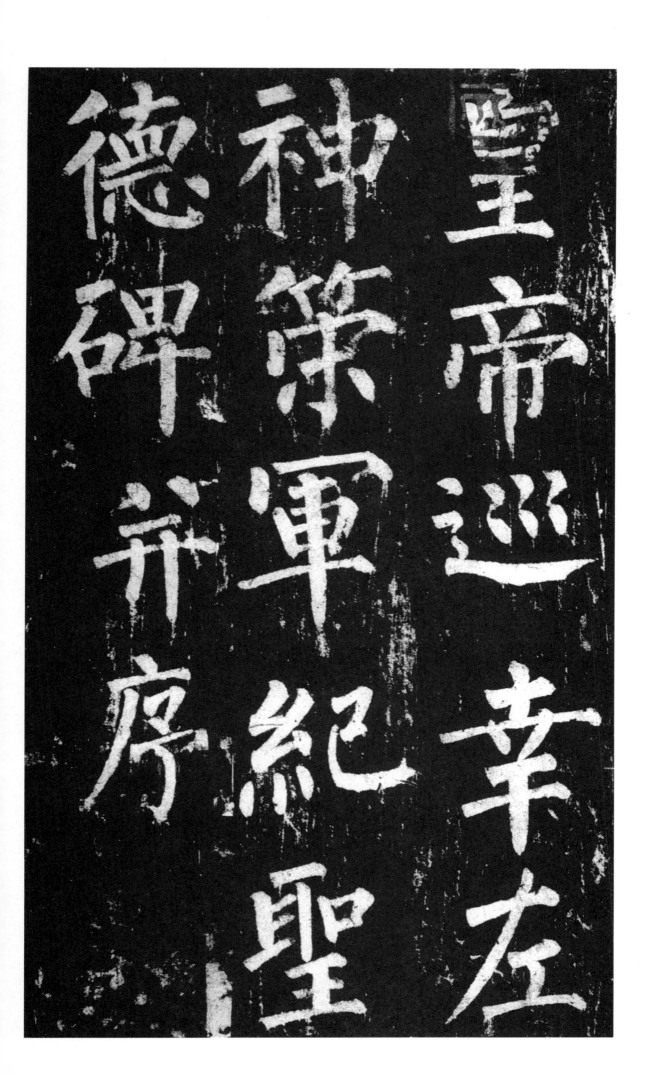

翰林学士承
旨朝议郎守尚书
司封郎中知　制
诰上柱国赐紫金

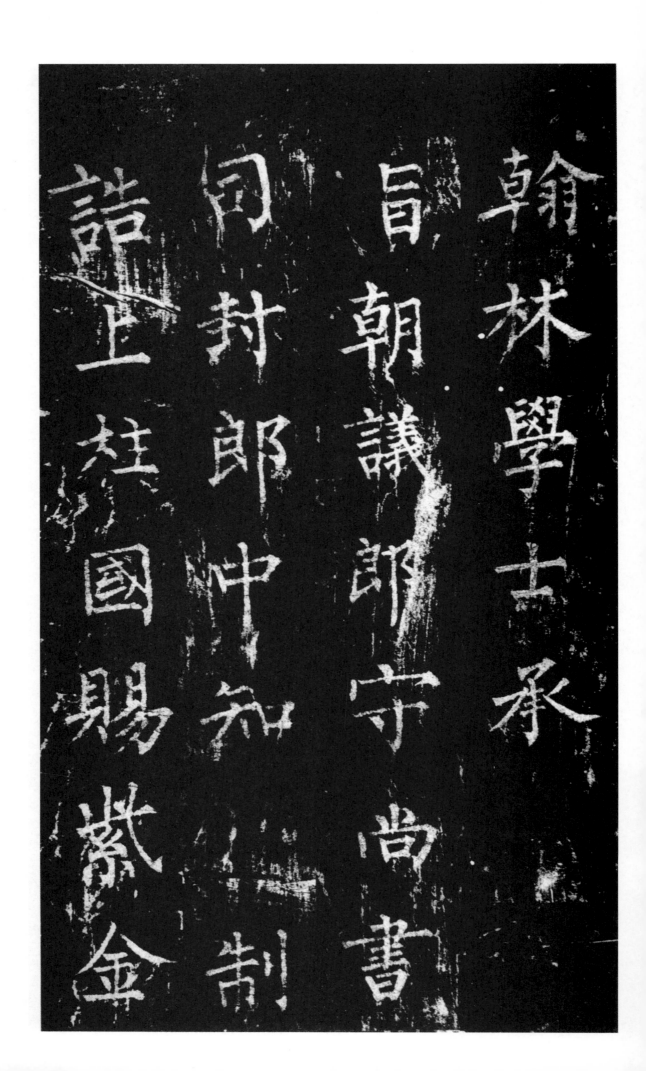

鱼袋臣崔铉奉
敕撰
正议大夫守右散
骑常侍充集贤殿

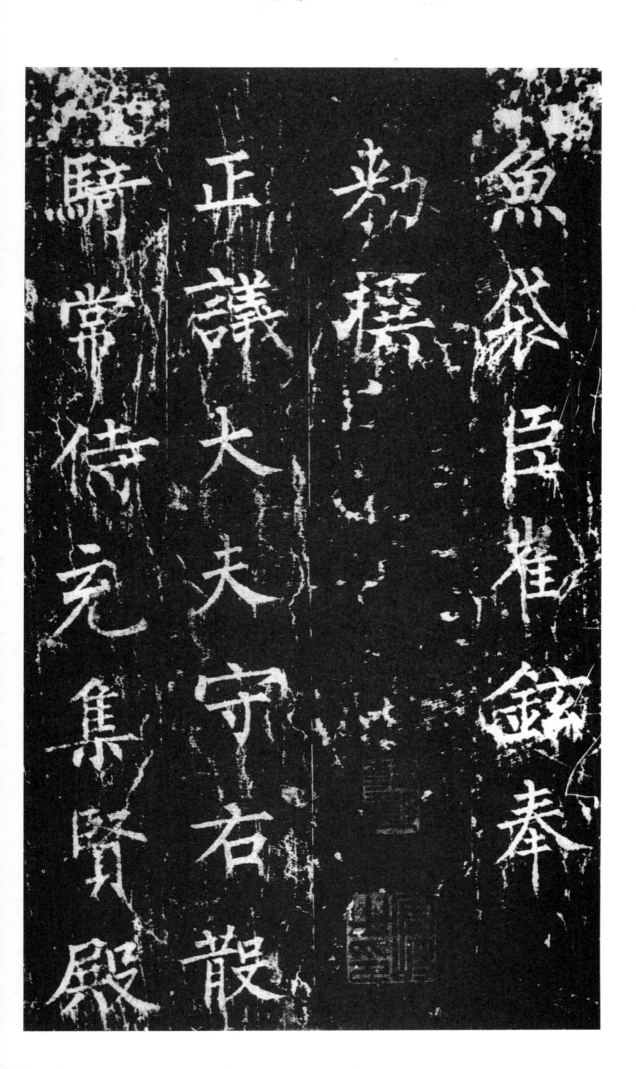

鱼袋臣崔铉奉

敕撰

正议大夫守右散

骑常侍充集贤殿

学士判院事上柱
国河东县开国伯
食邑七百户赐紫
金鱼袋臣柳公权

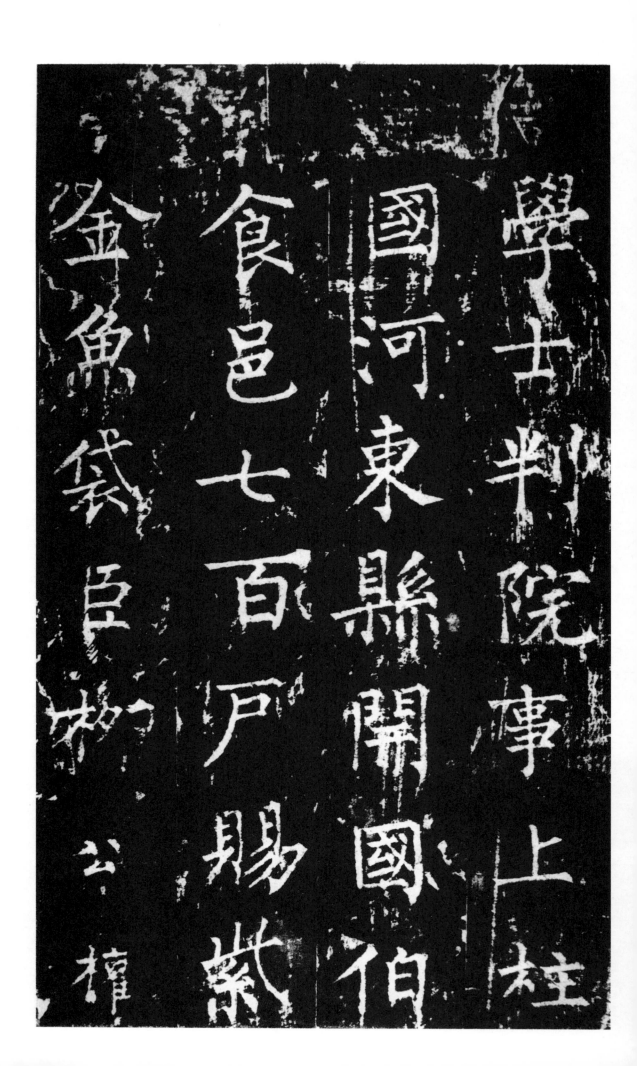

奉　敕书
集贤直院官朝议
郎守衡州长史上
柱国臣徐方平奉
□□□

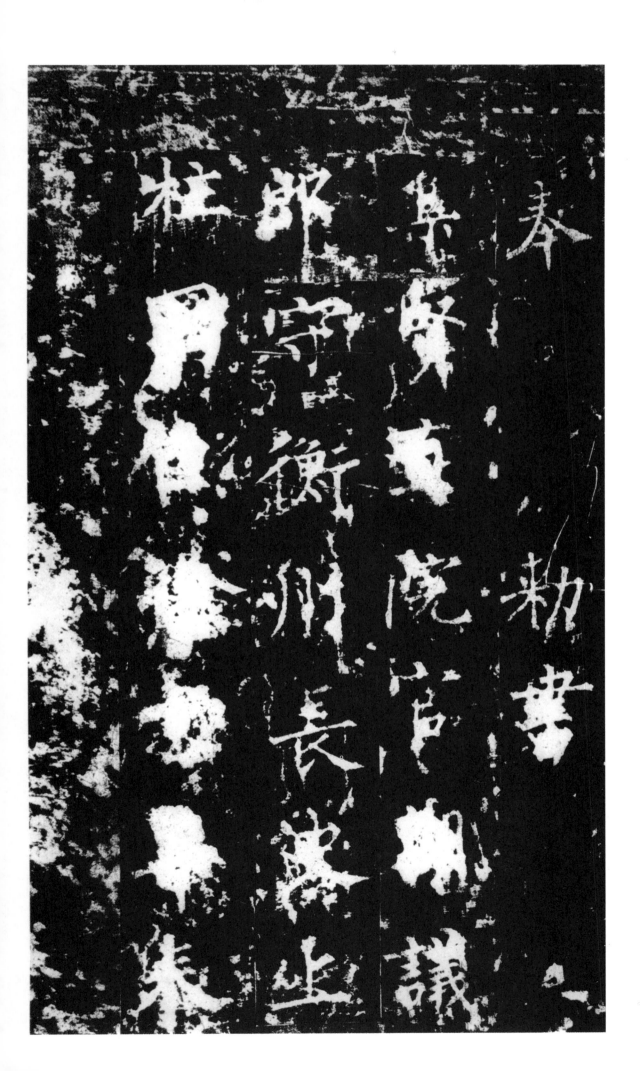

我国家诞受
天命奄宅区
夏二百廿有

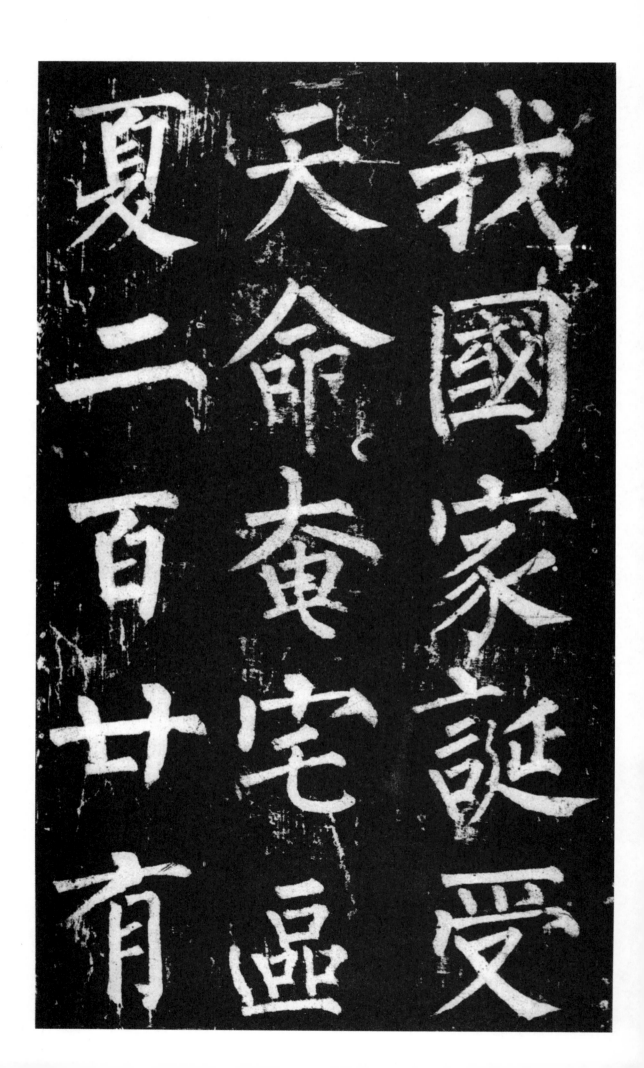

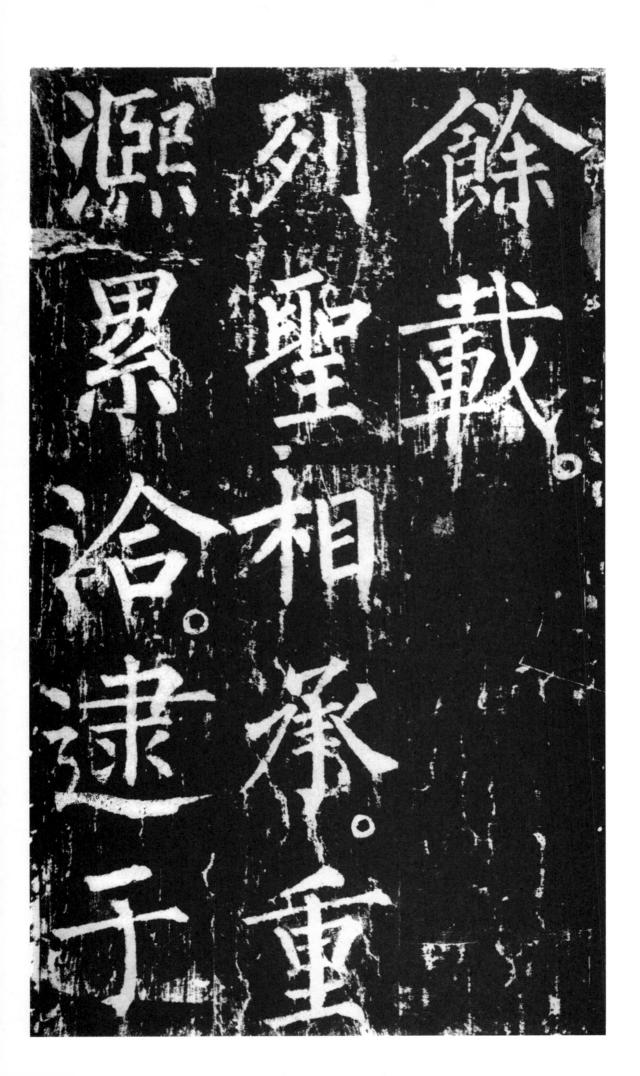

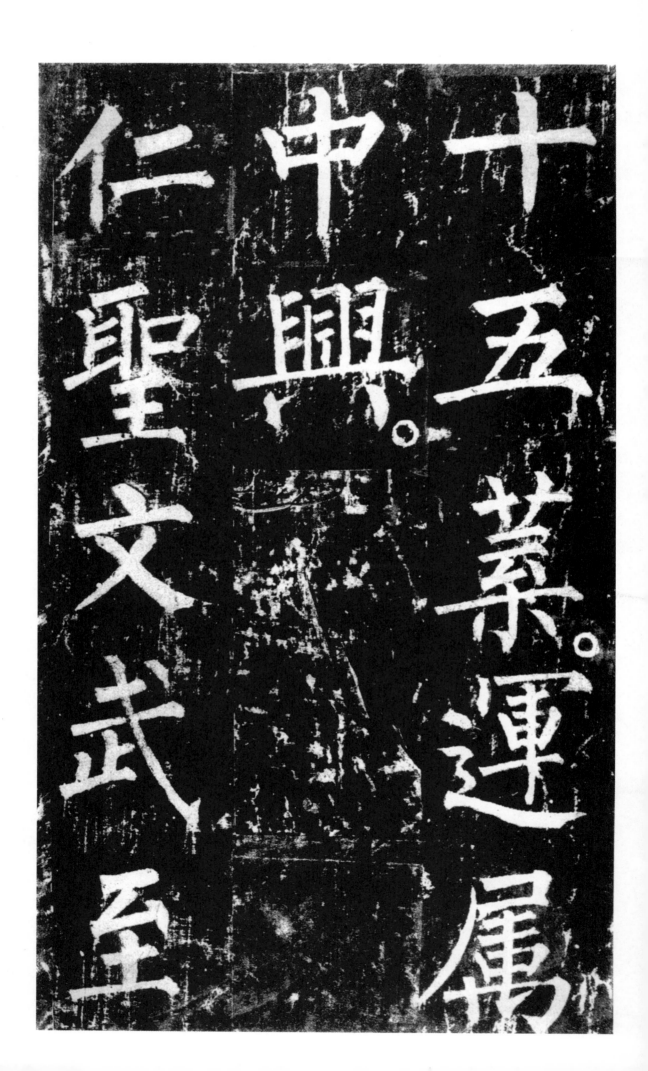

卅
五業運屬
中興
仁聖文武
至

神大孝皇帝
温恭濬哲齐
圣广泉会天

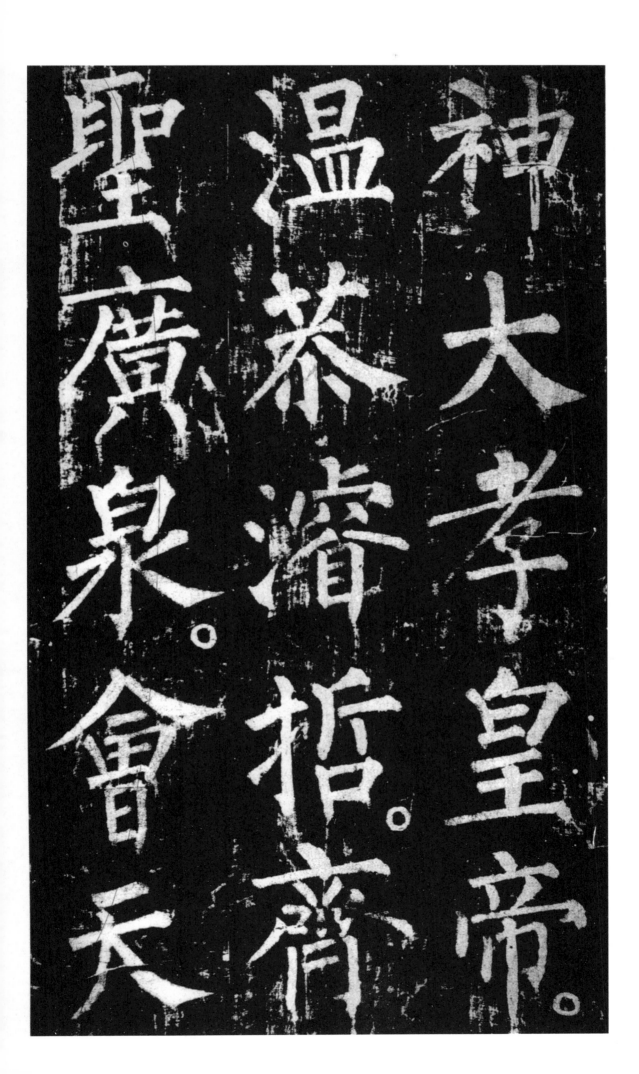

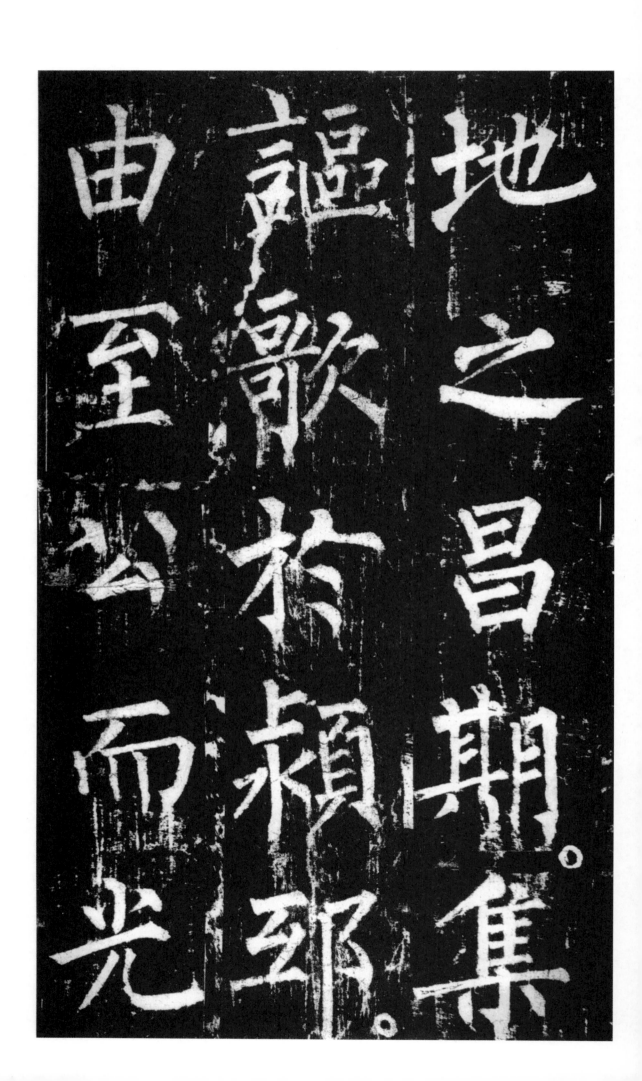

符历试逾五
让而绍登
宝图握金镜

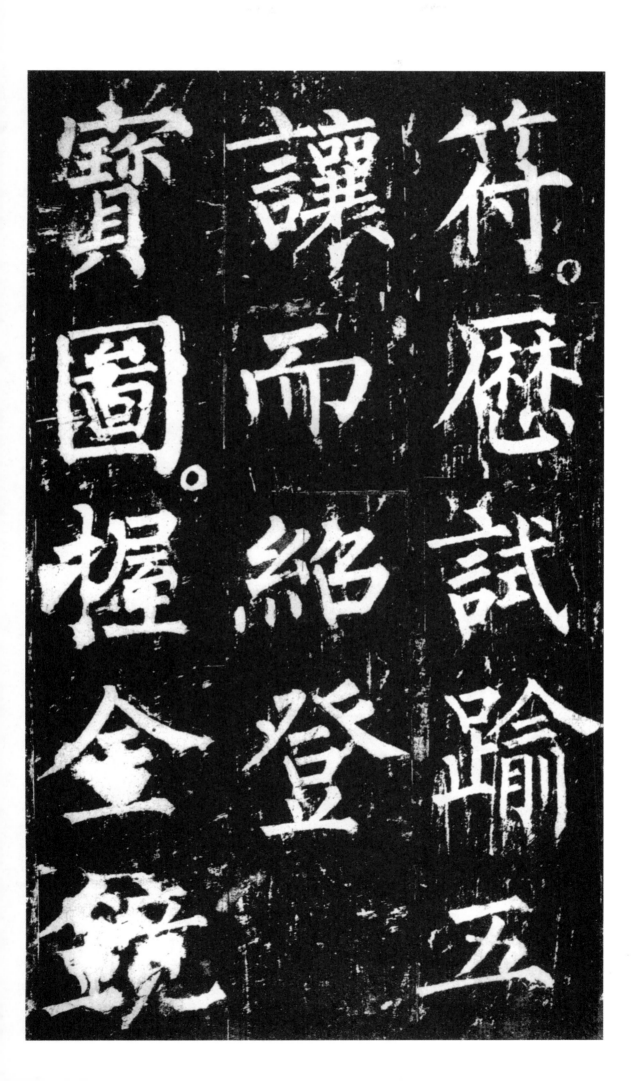

符。歷試踰五

讓而紹登

寶圖。握金鏡

以调四时抚
璇玑而齐七
政蛮貊率俾

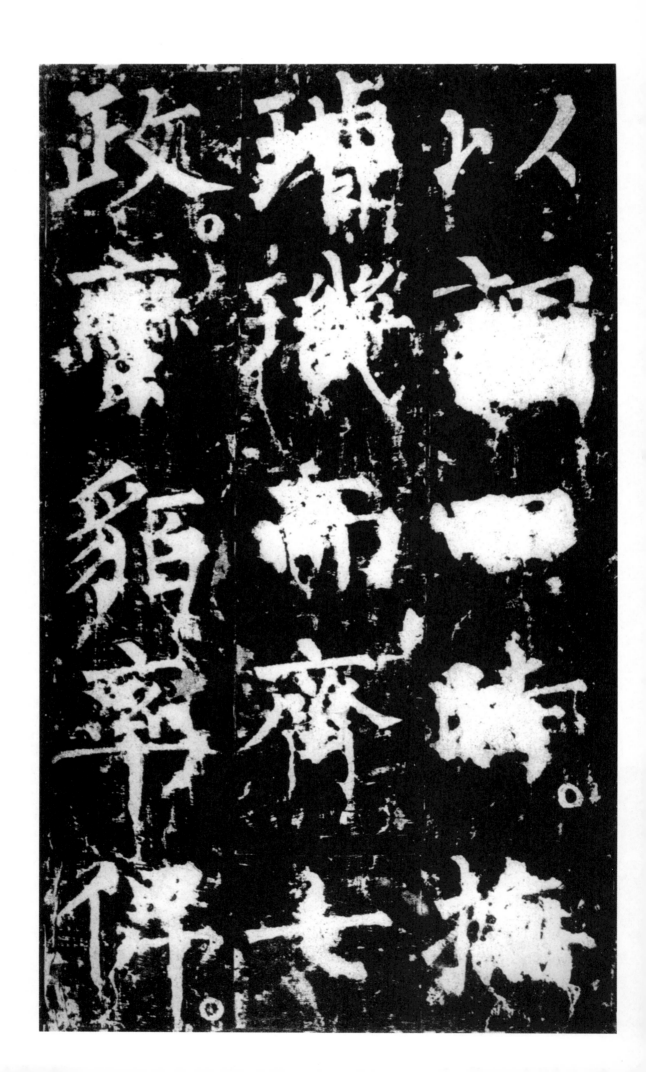

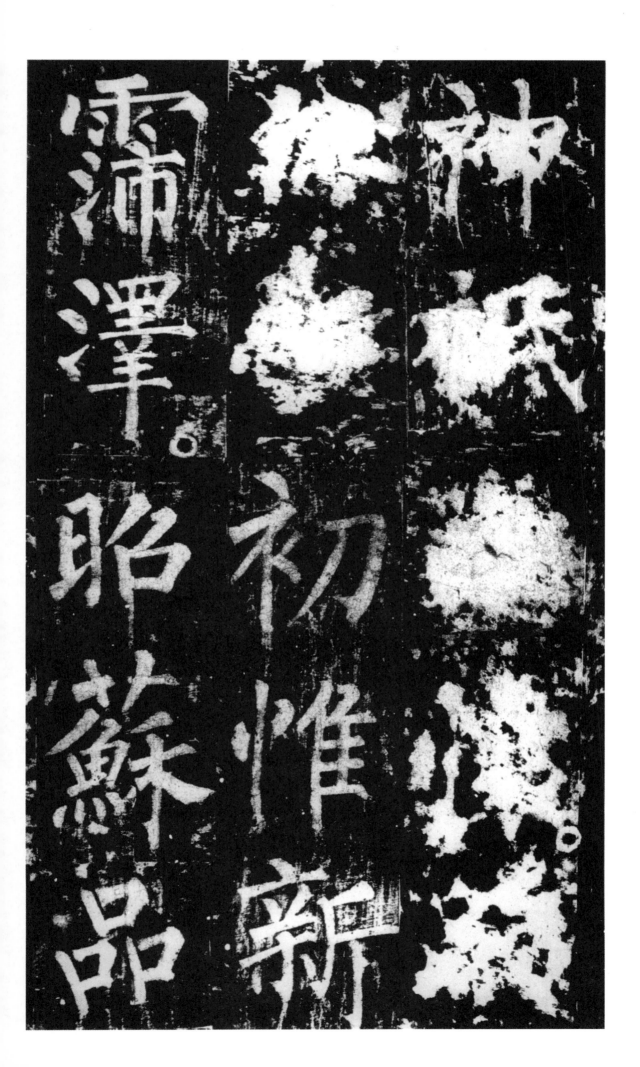

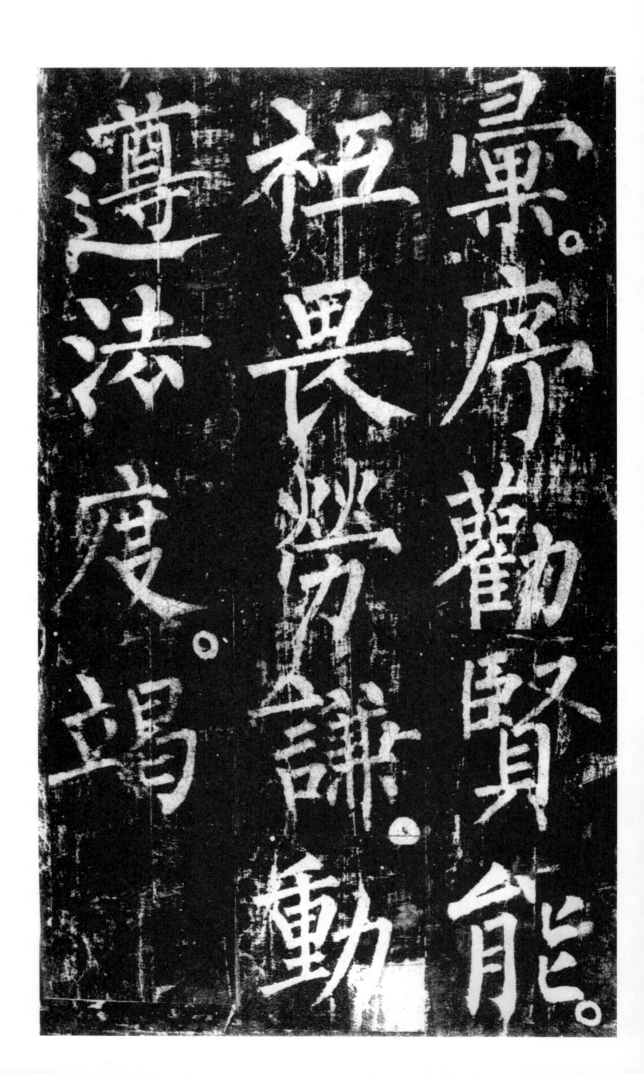

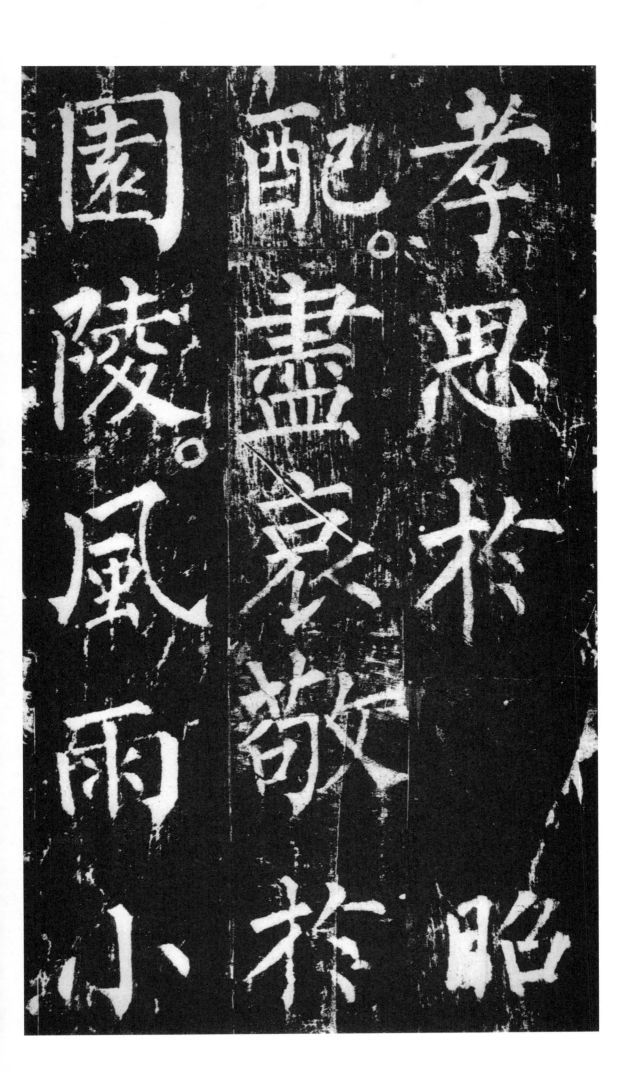

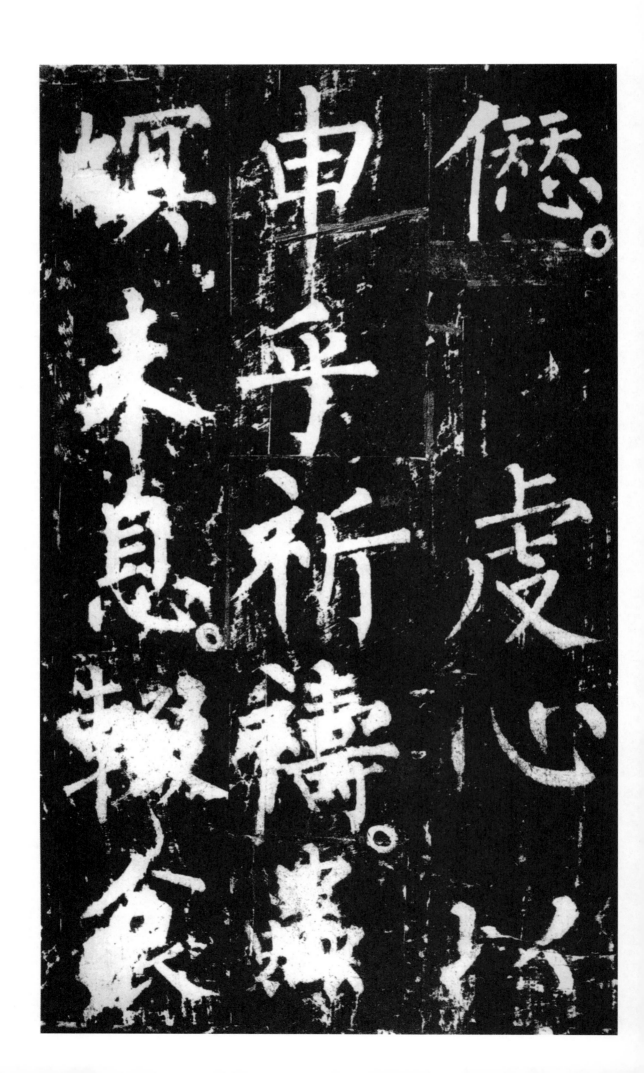

以䅆乎黎元
发挥典暮兴
□□□□□

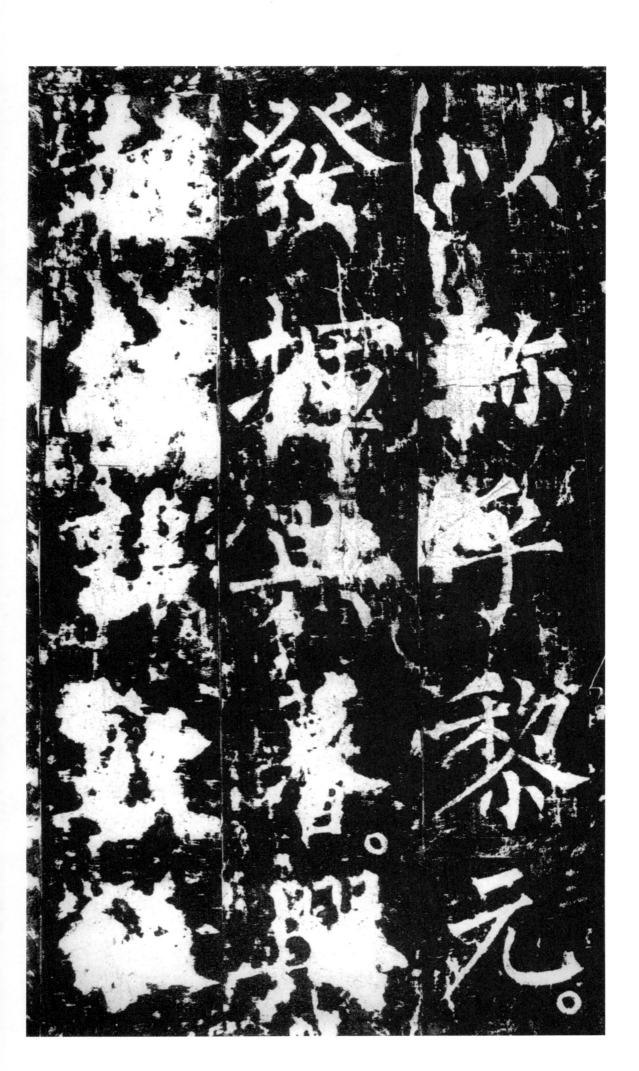

九族咸秩无
文舟车之所
通日月之所

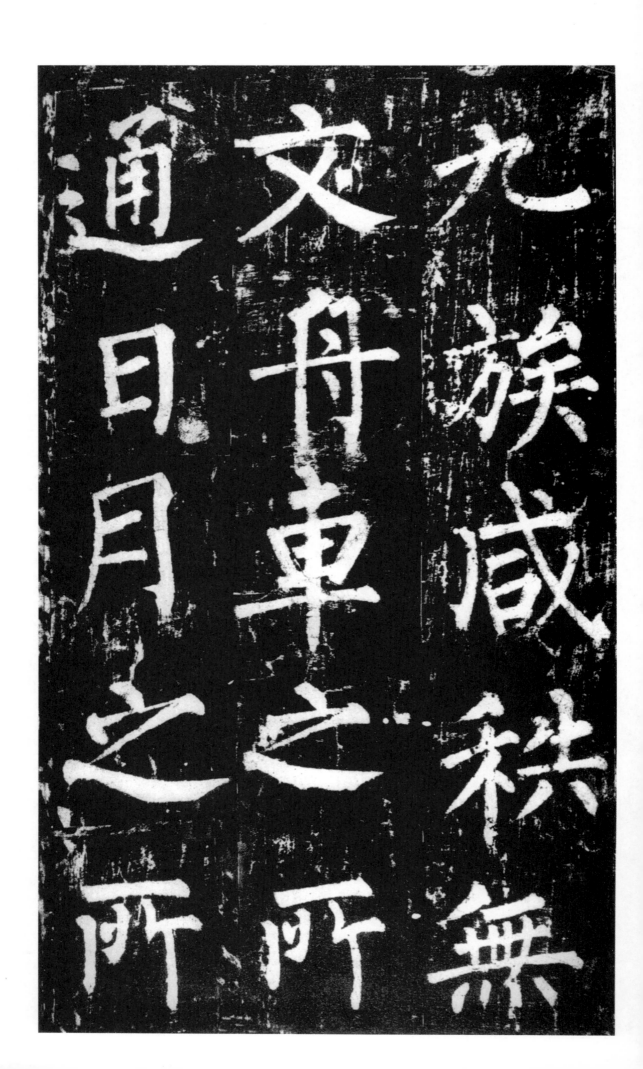

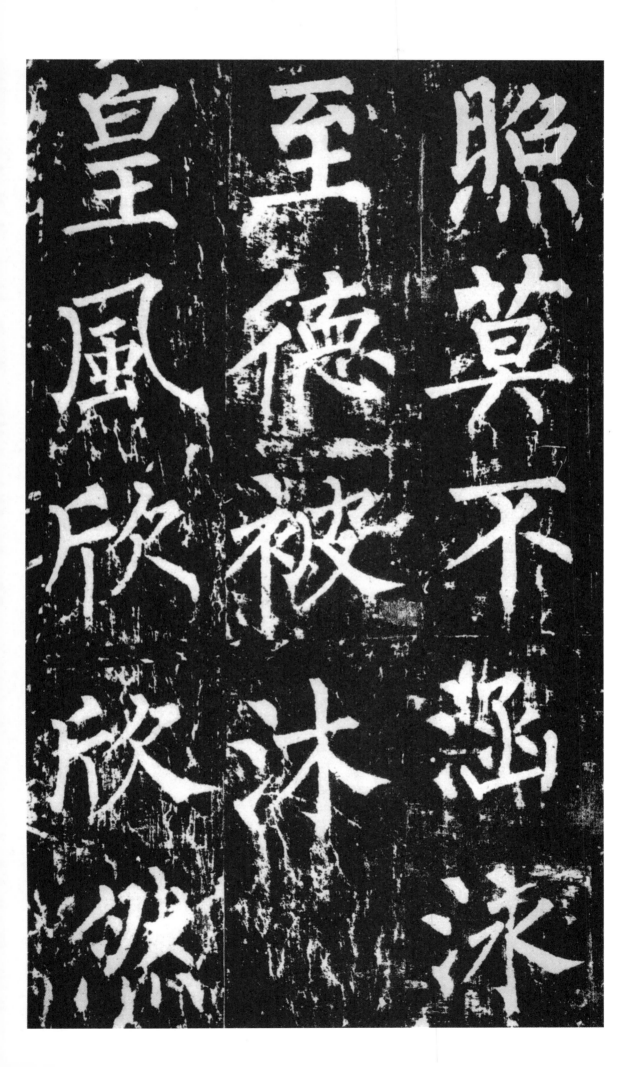

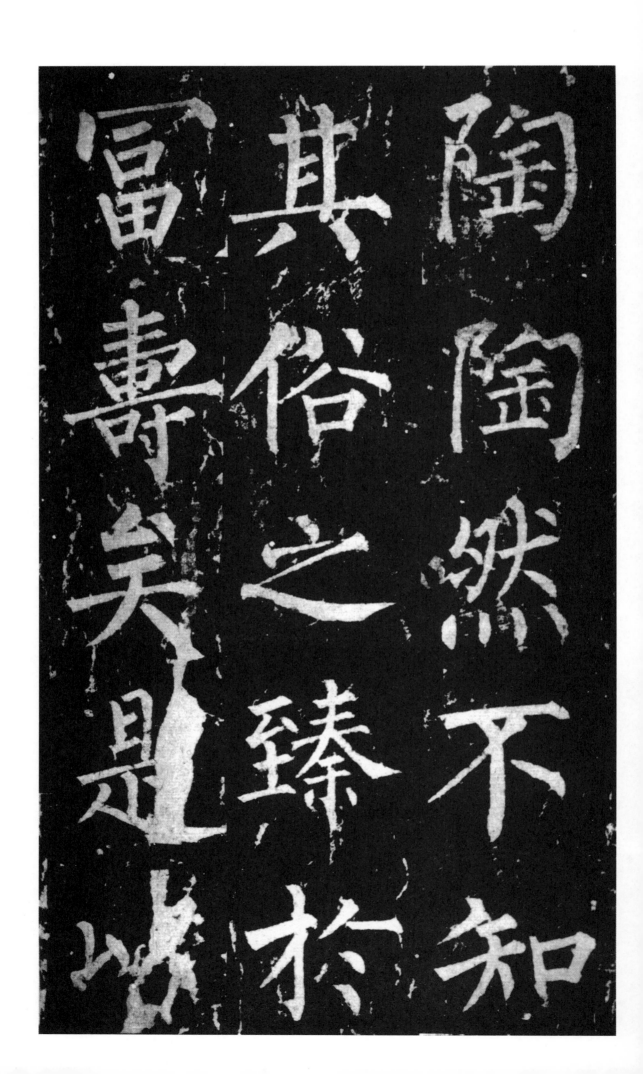

陶陶然不

其俗之臻

富壽矣題

於

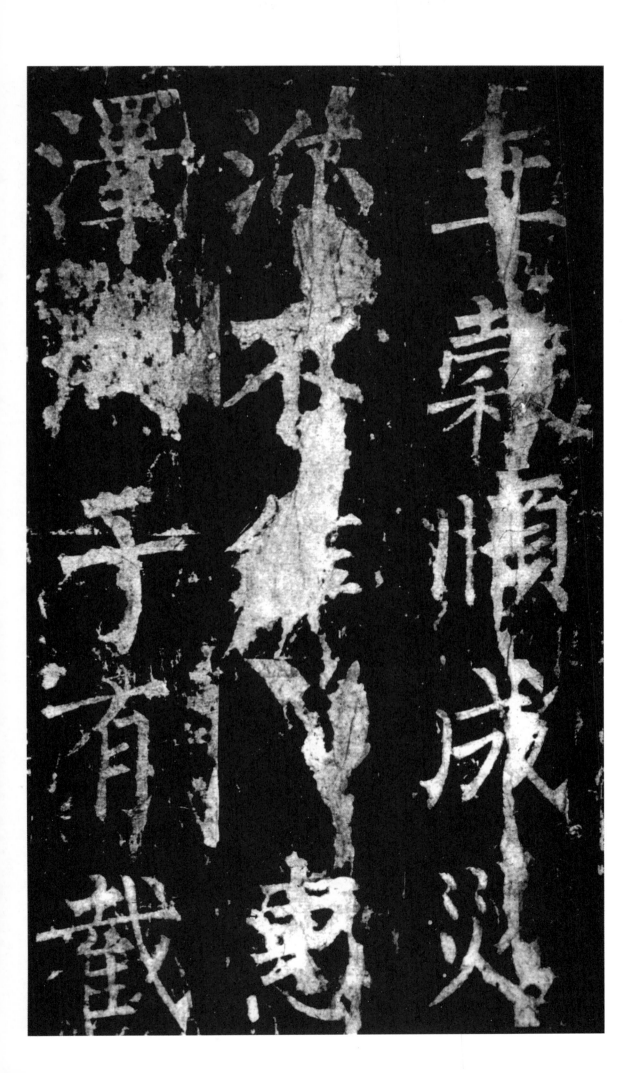

声教溢于无
垠粤以明年
正月享之

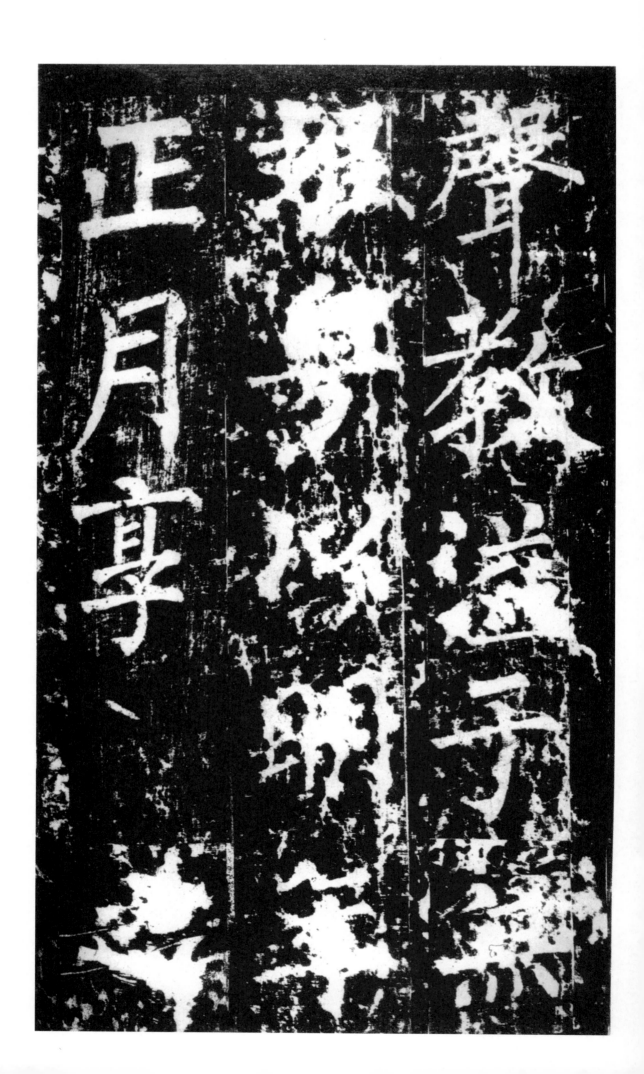

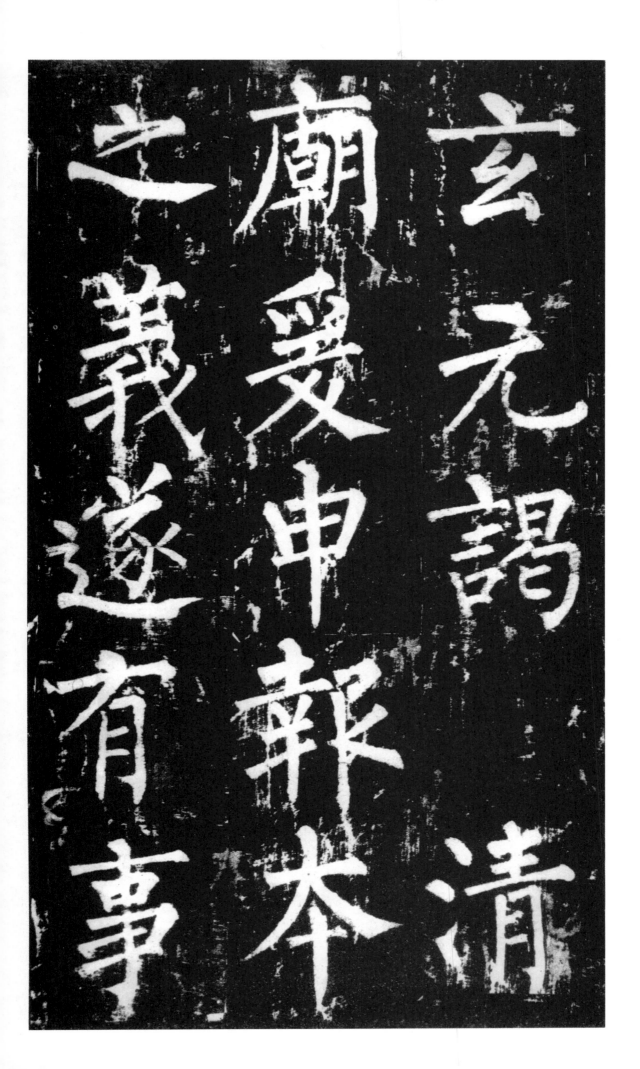

玄元谒清
庙爰申报本
之义遂有事

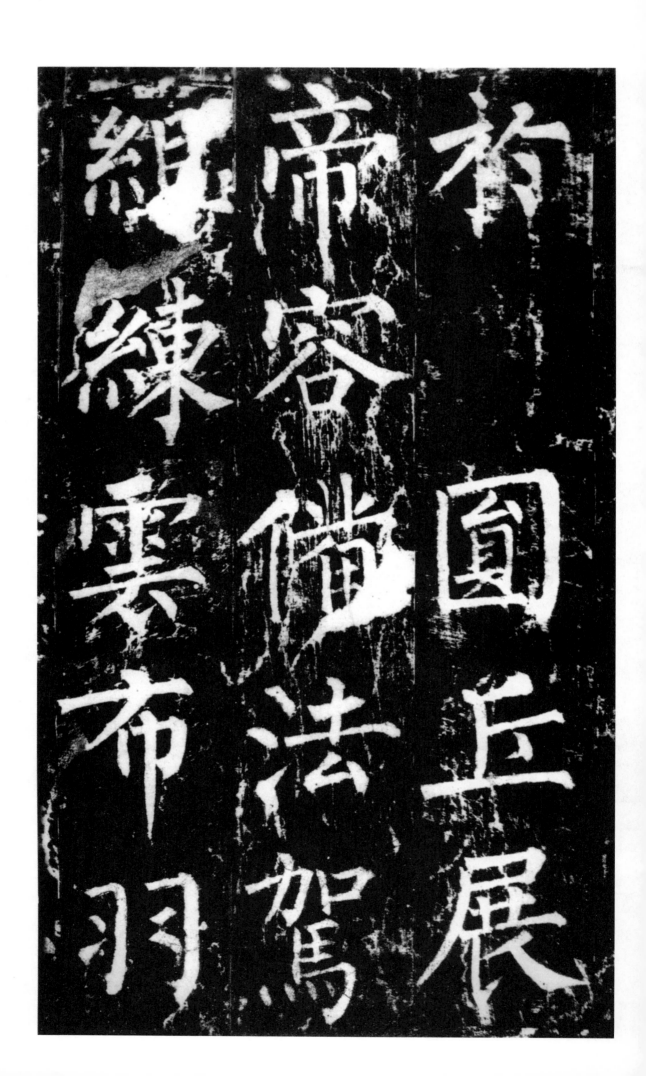

卫星陈俨翠
华之葳蕤森
朱干之格泽

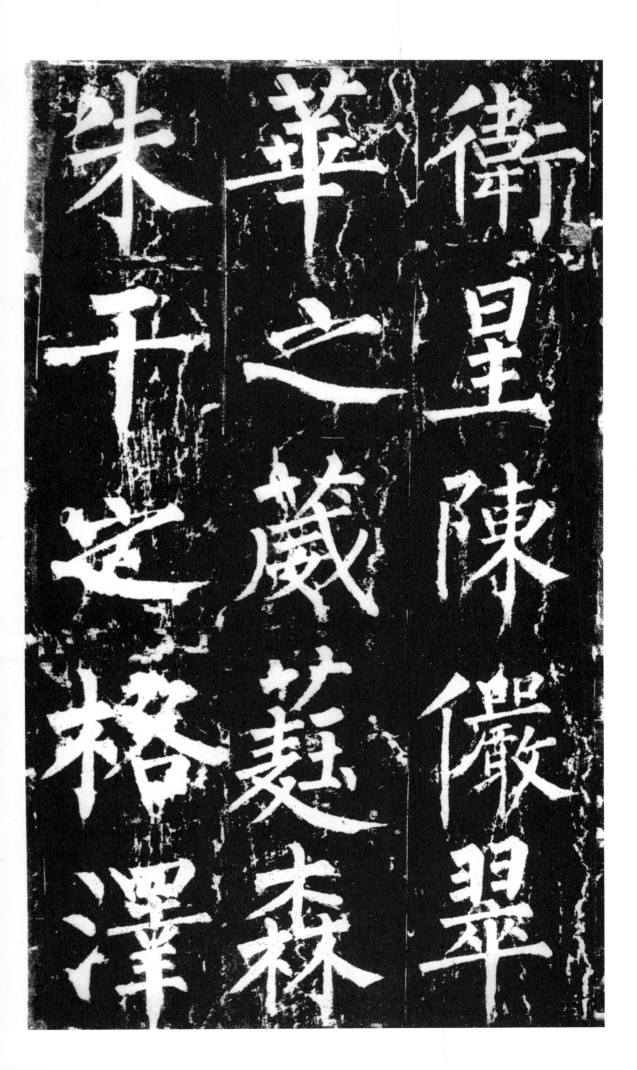

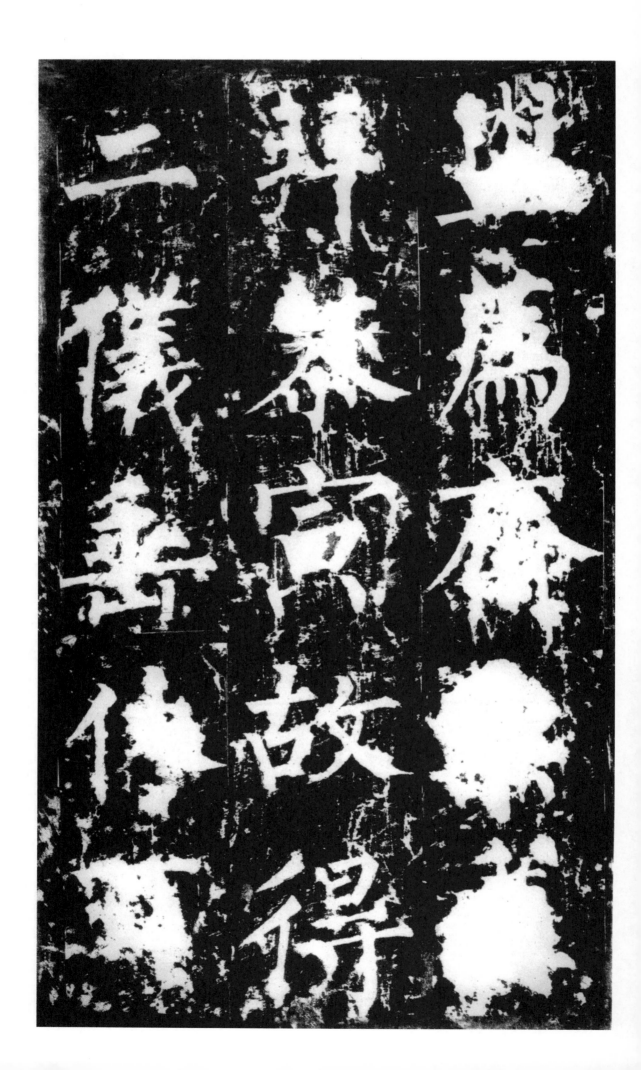

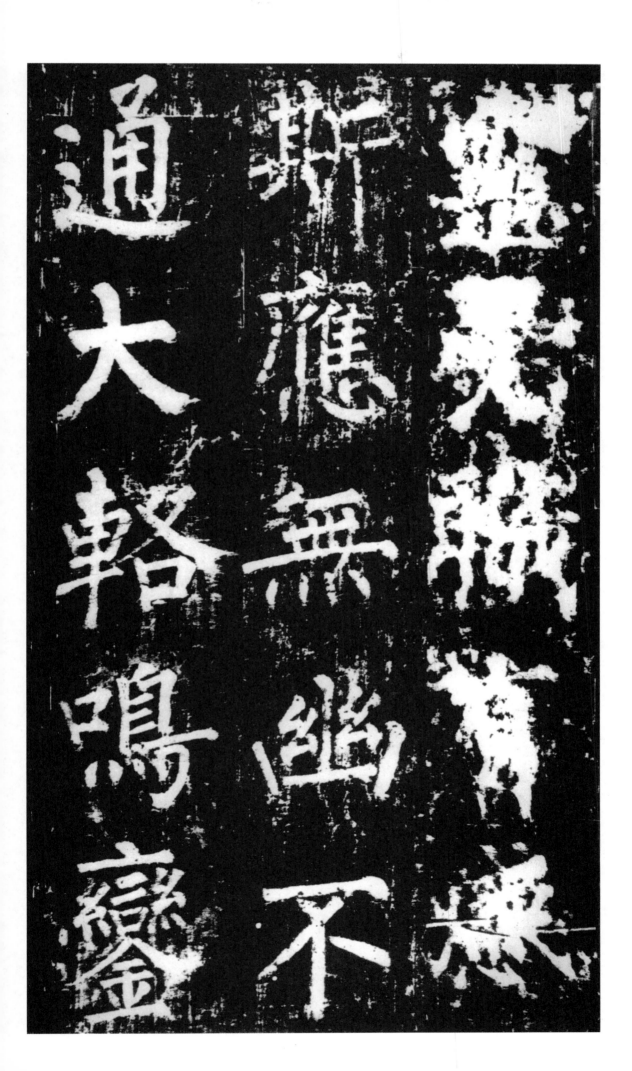

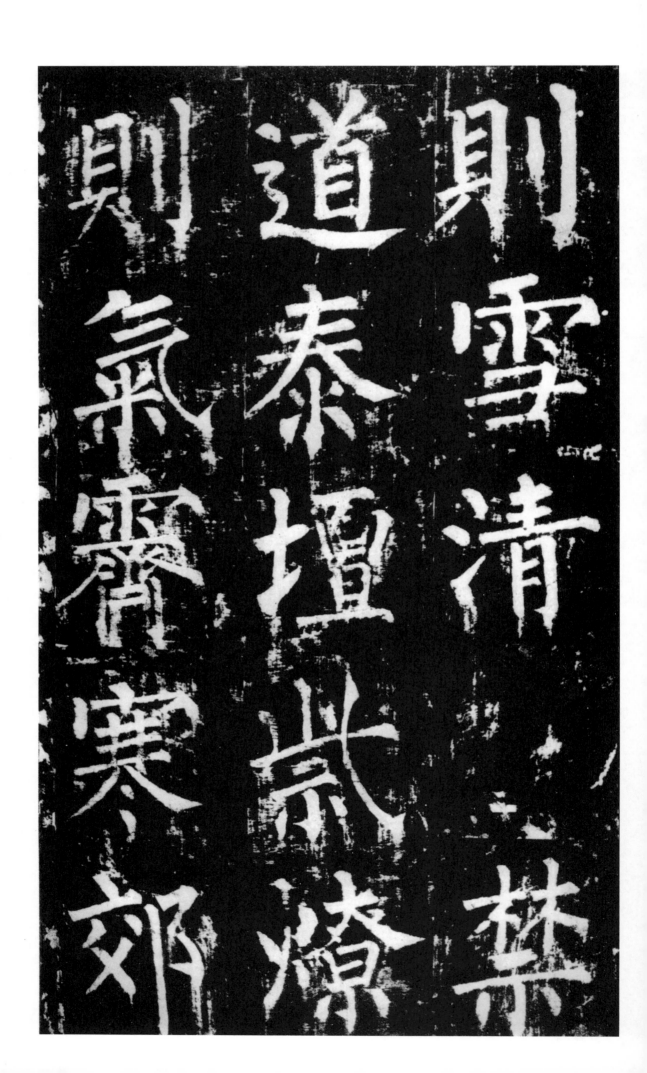

非烟氤氲休
征杂沓既而
六龙回辔万

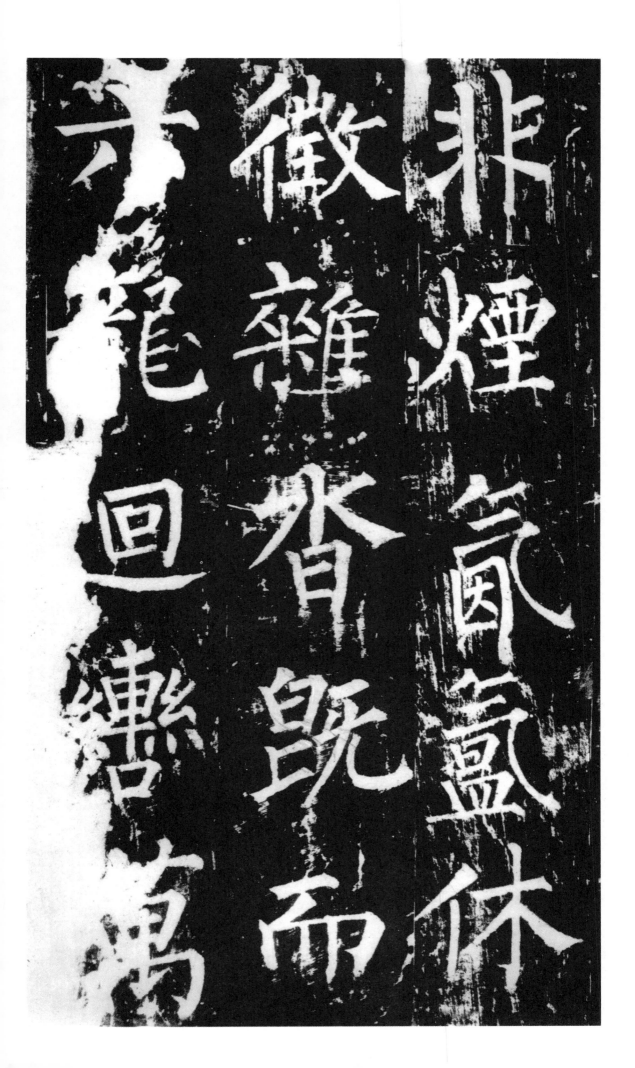

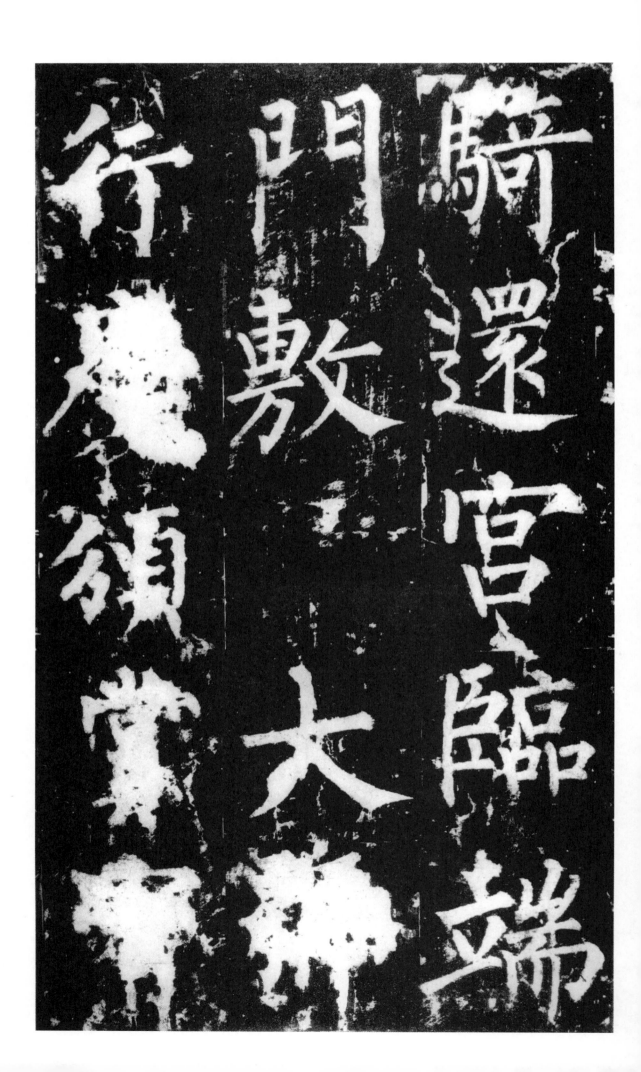

罪录功究刑
政之源明教
□□□考藏

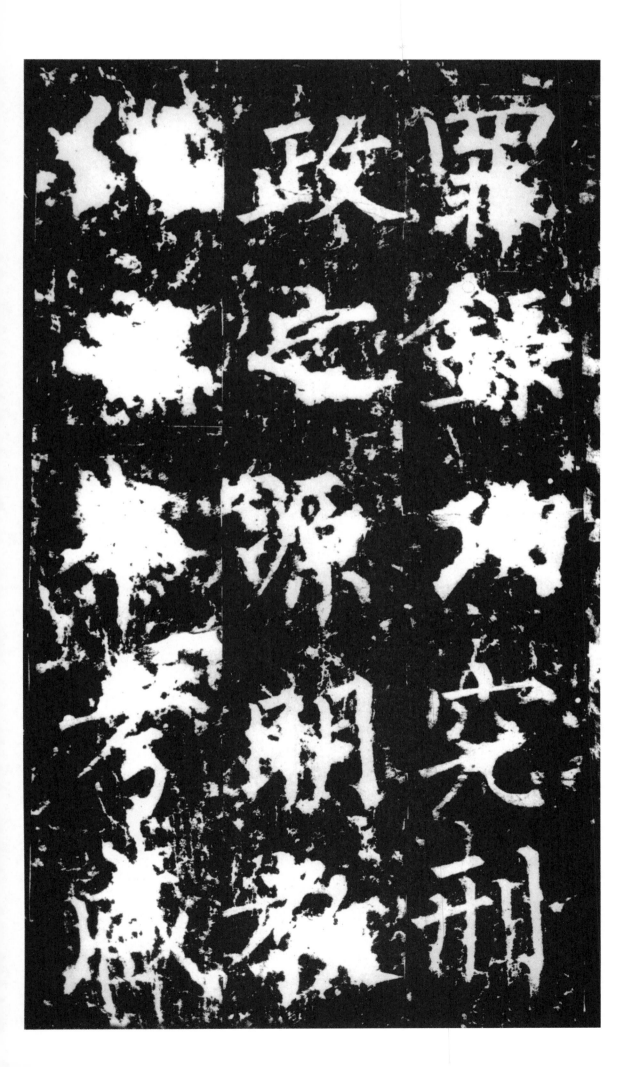

否于群吏问
疾苦于蒸人
绝兼并之流

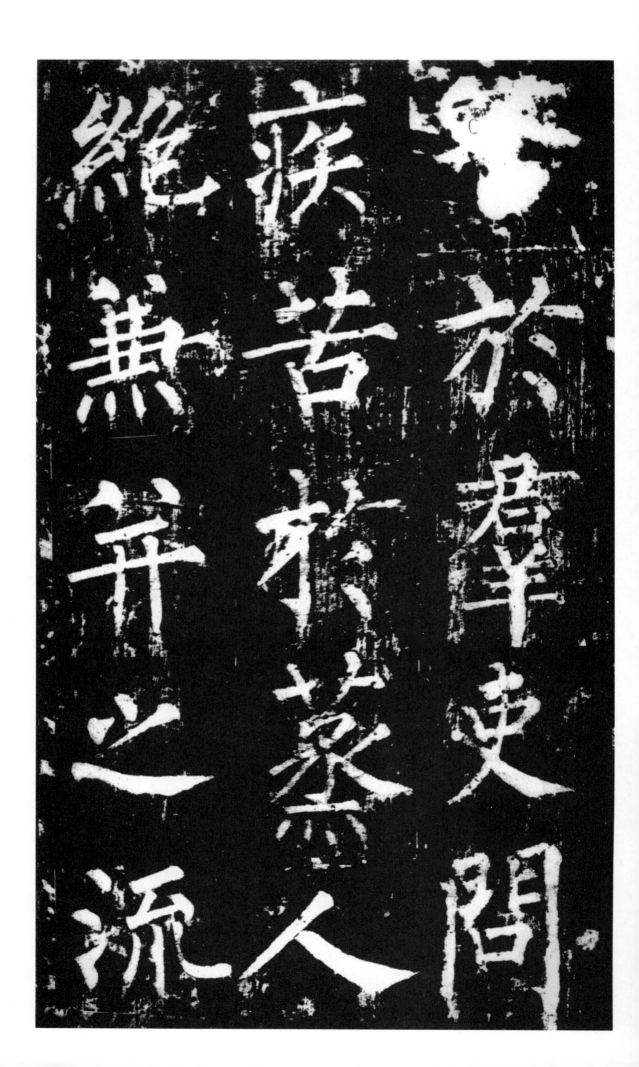

修水旱之备
百辟兢庄以
就位万国奔

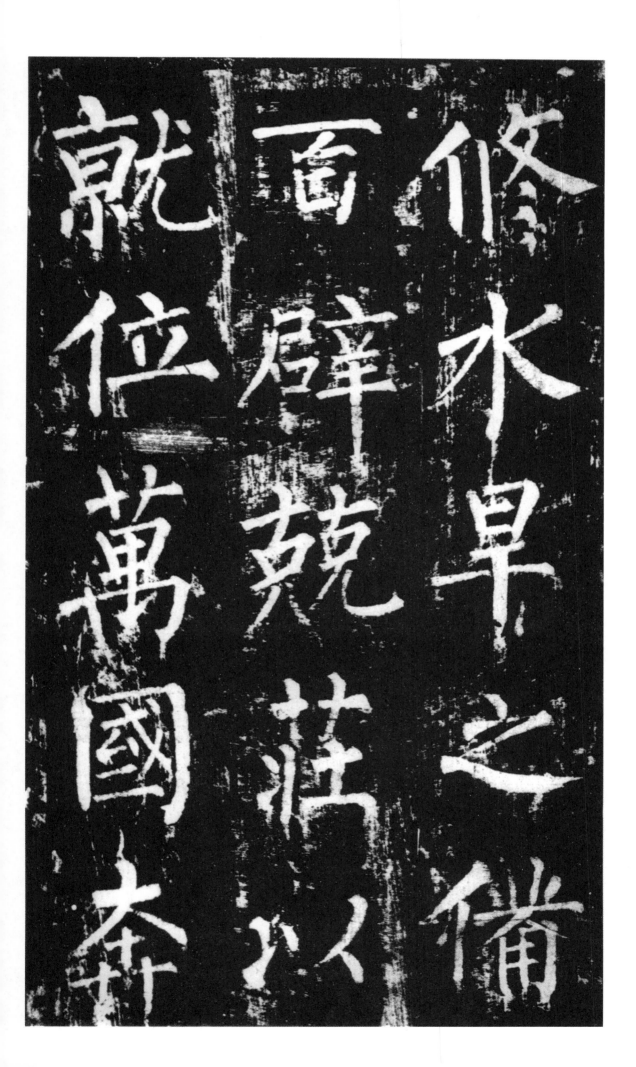

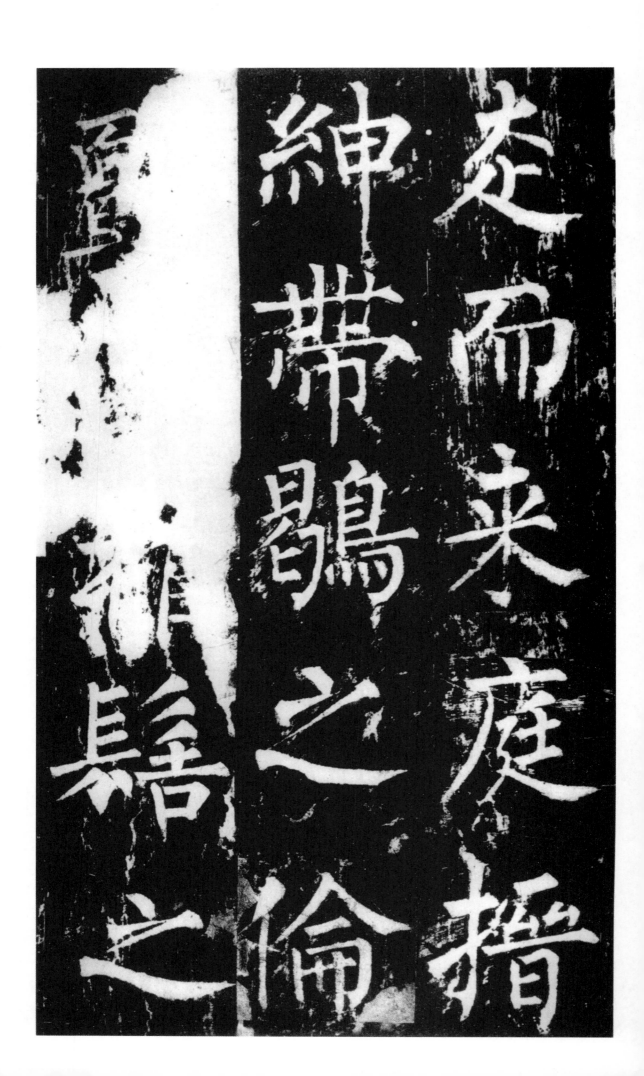

走而来庭揎
绅带鸒之伦
□□□鬐之

俗莫不解辫
蹶角蹈德咏
仁抃舞康庄

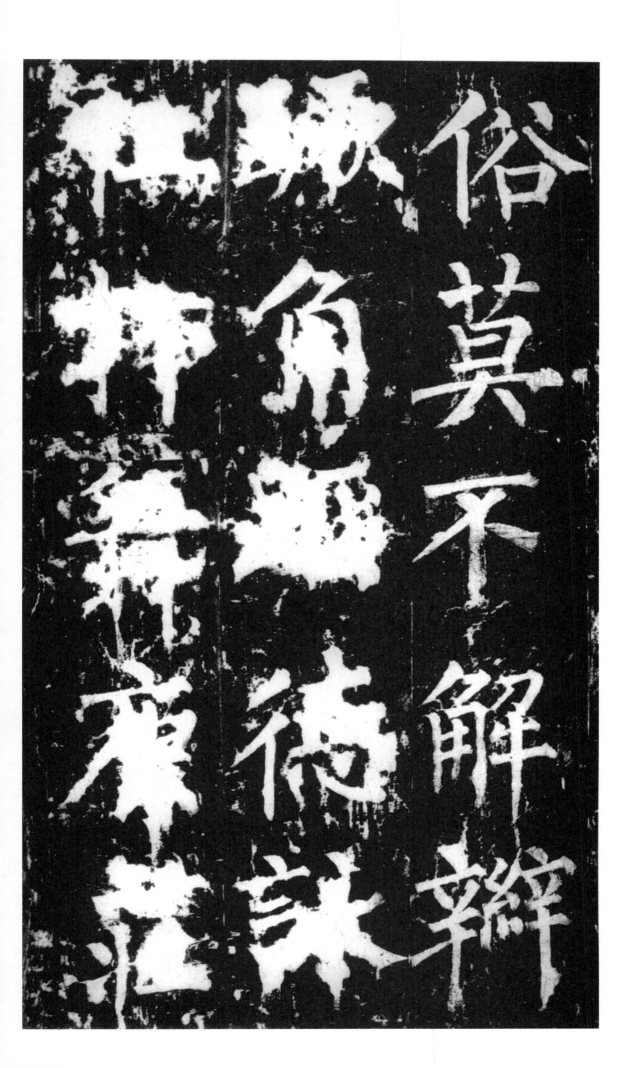

尽以为遭逢
尧年舜日矣
皇帝惕然自

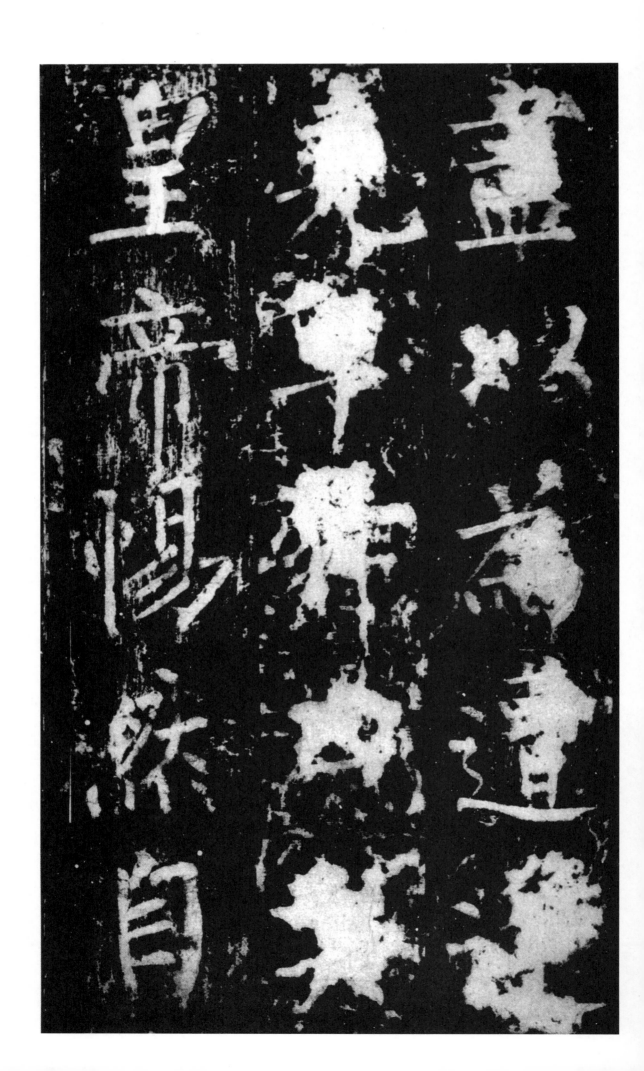

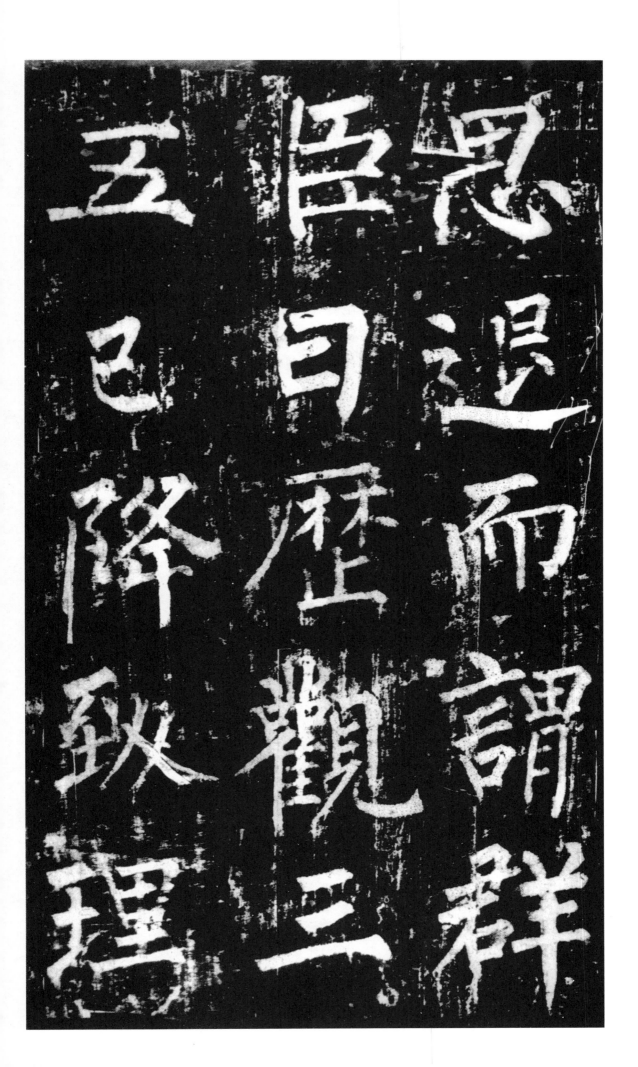

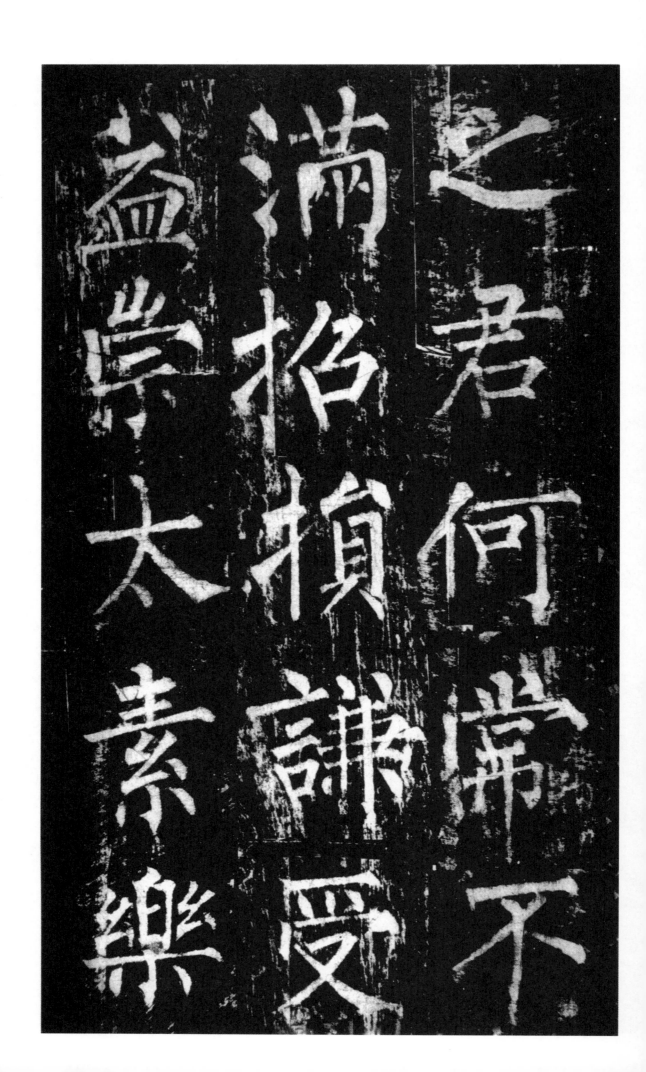

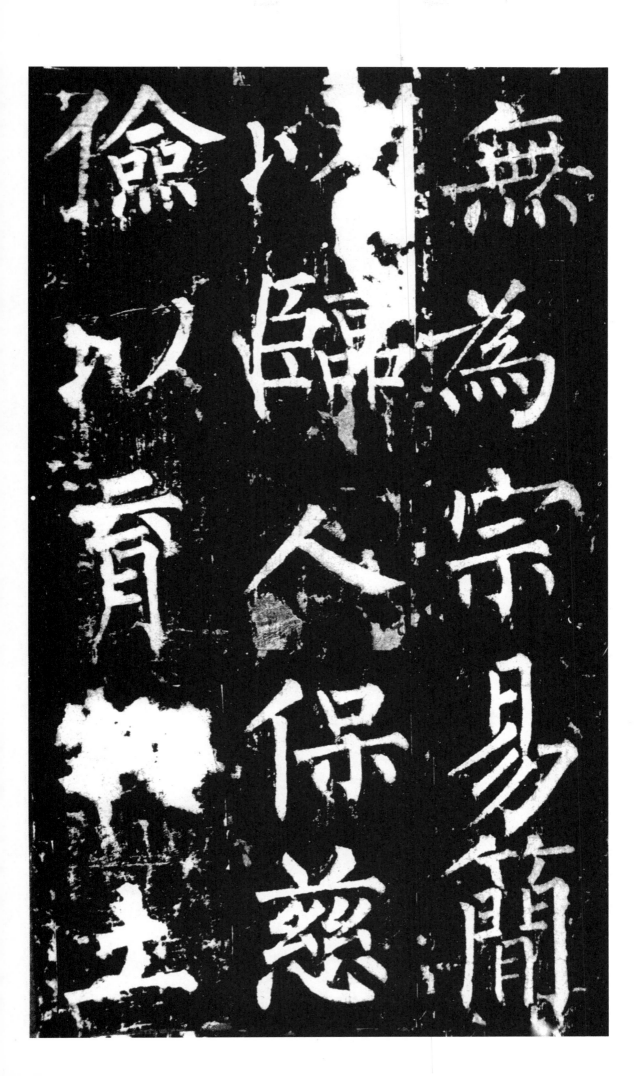

阶茅屋则大
之美是崇抵
璧捐金不贪

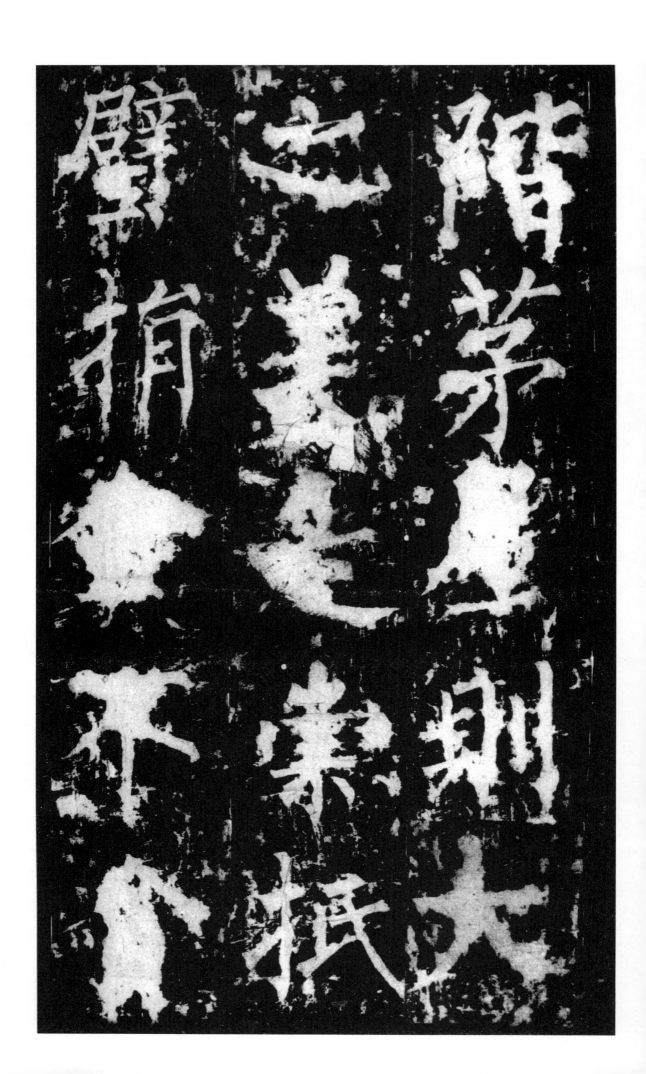

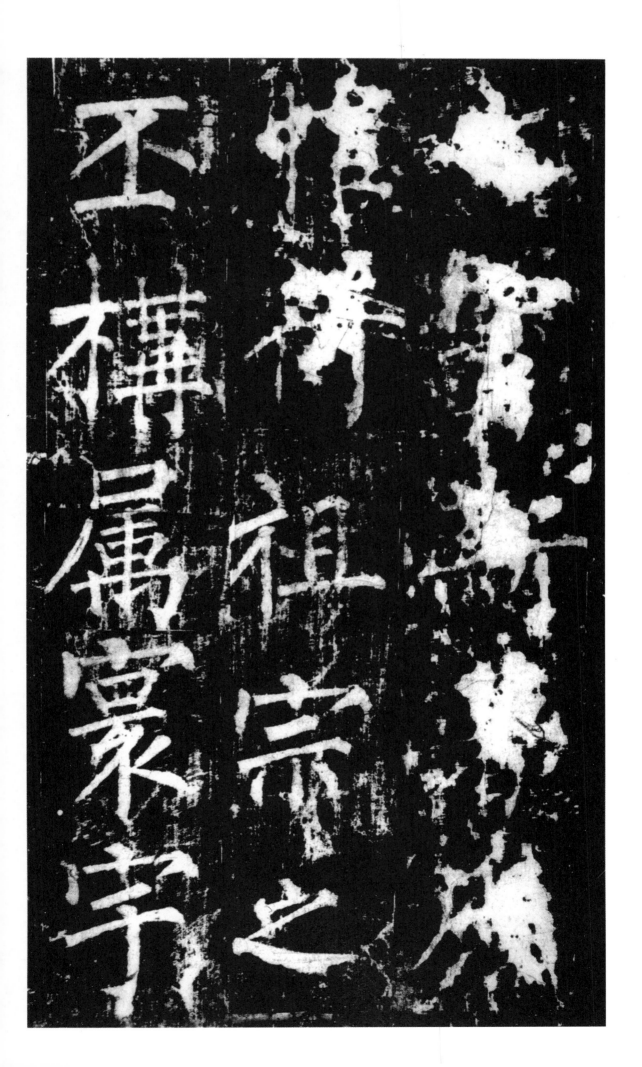

之甫宁思欲
追踪太古之
遐风缅慕前

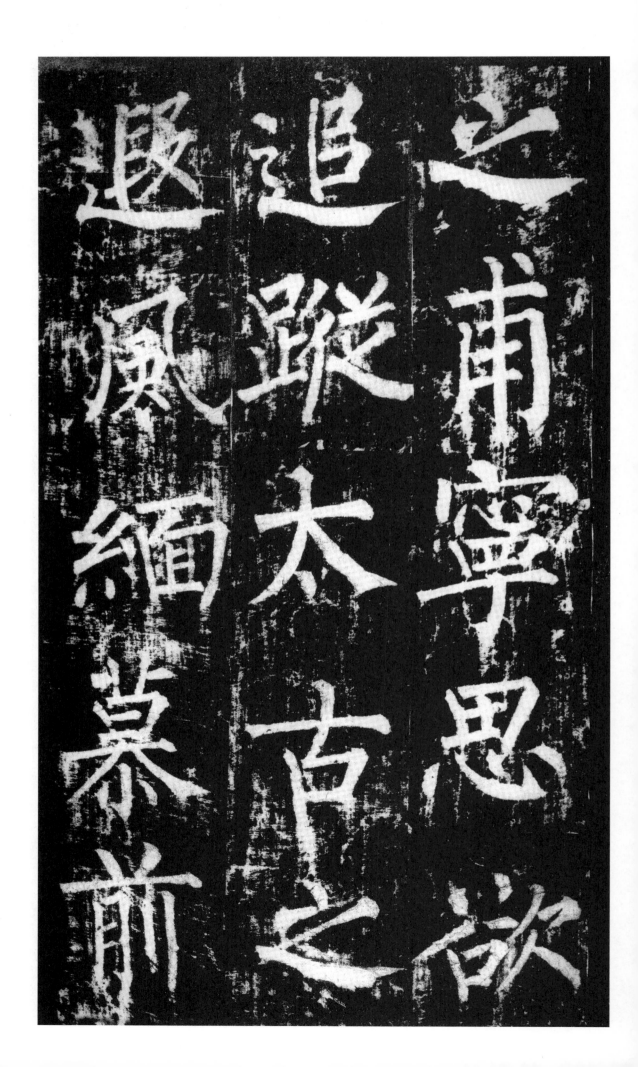

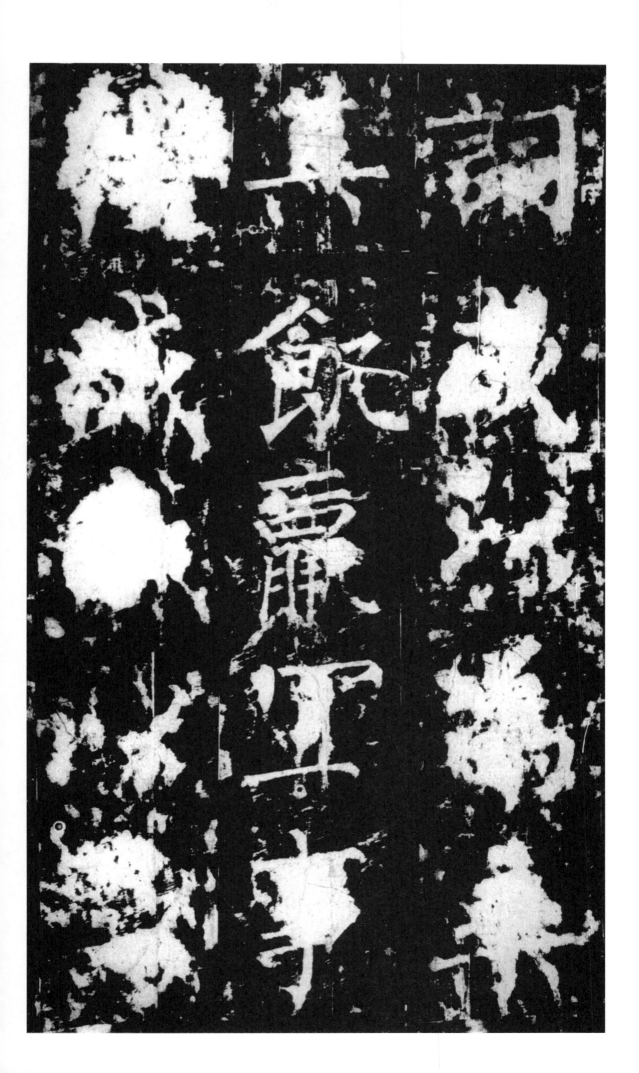

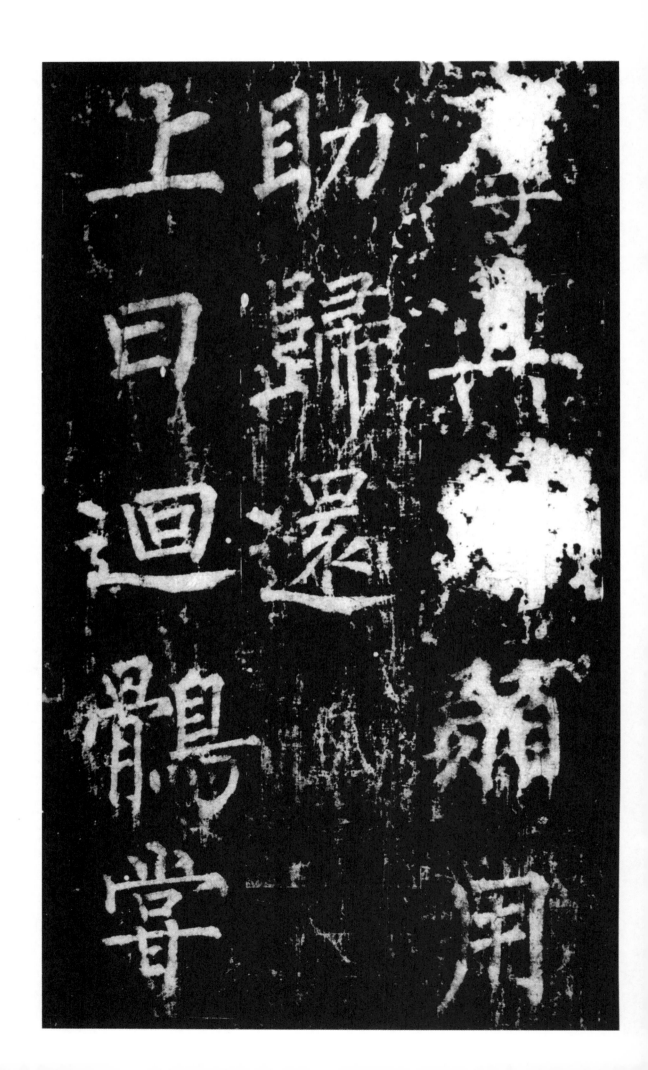

有功于国
家勋藏王室
继以姻戚臣

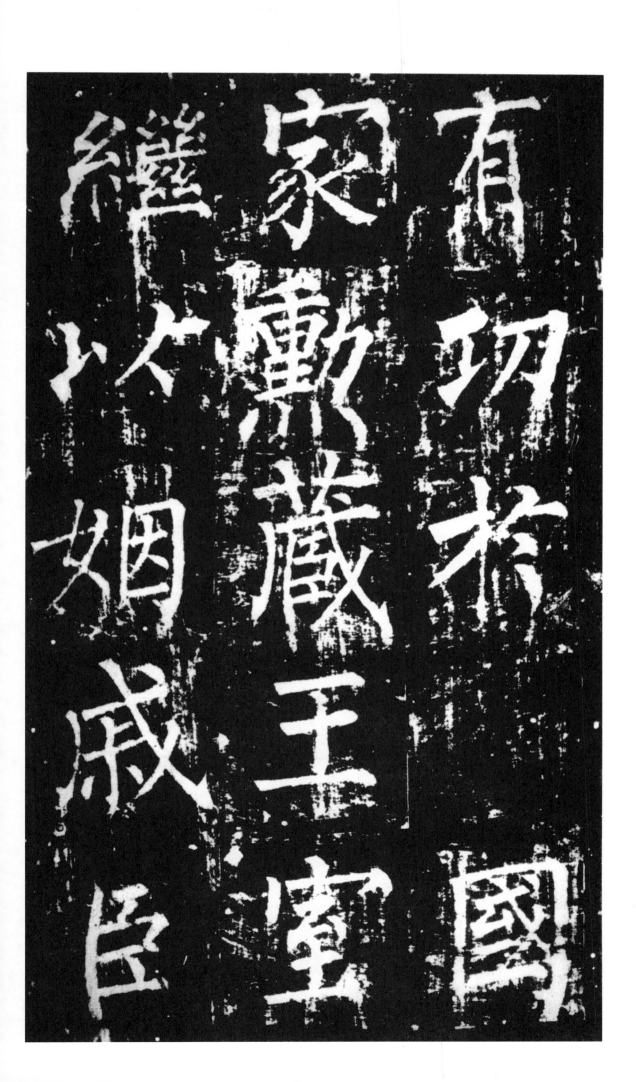

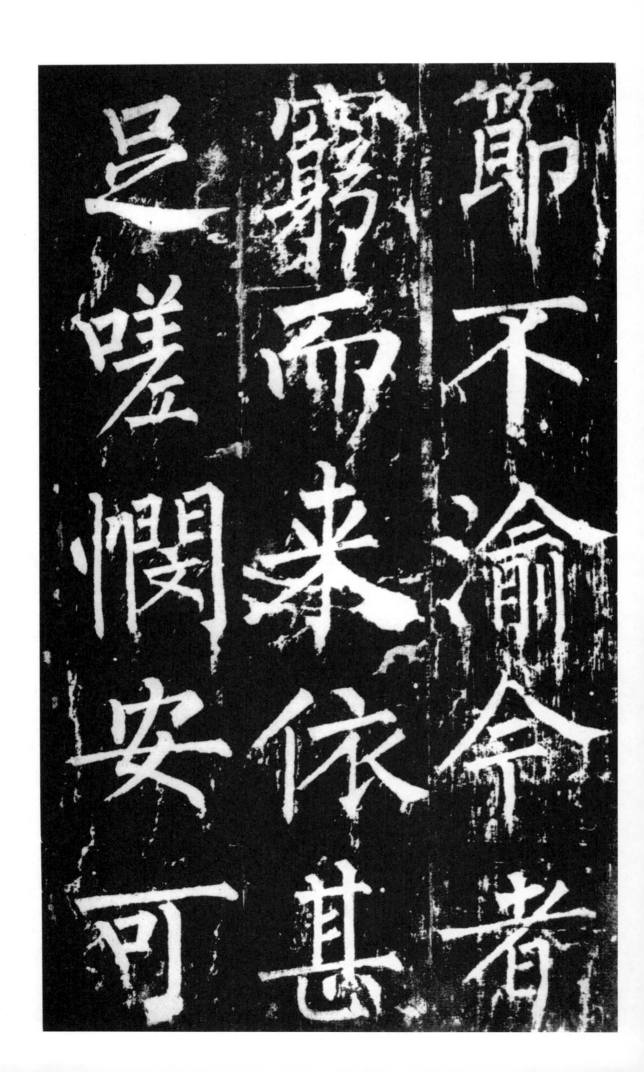

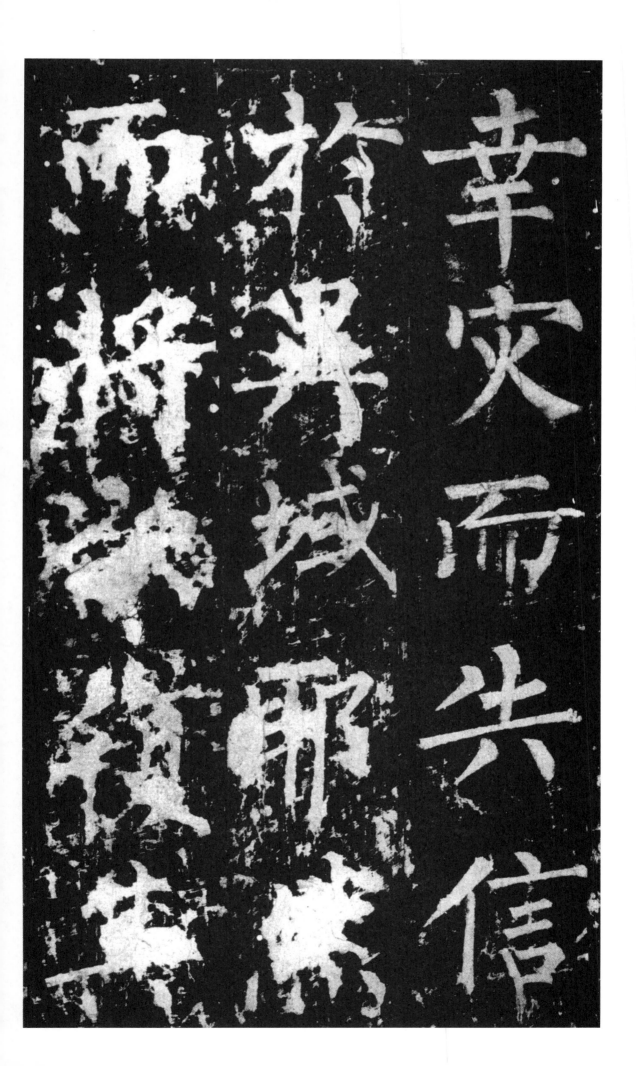

穹庐故地亦
□□□□□
之人必在使

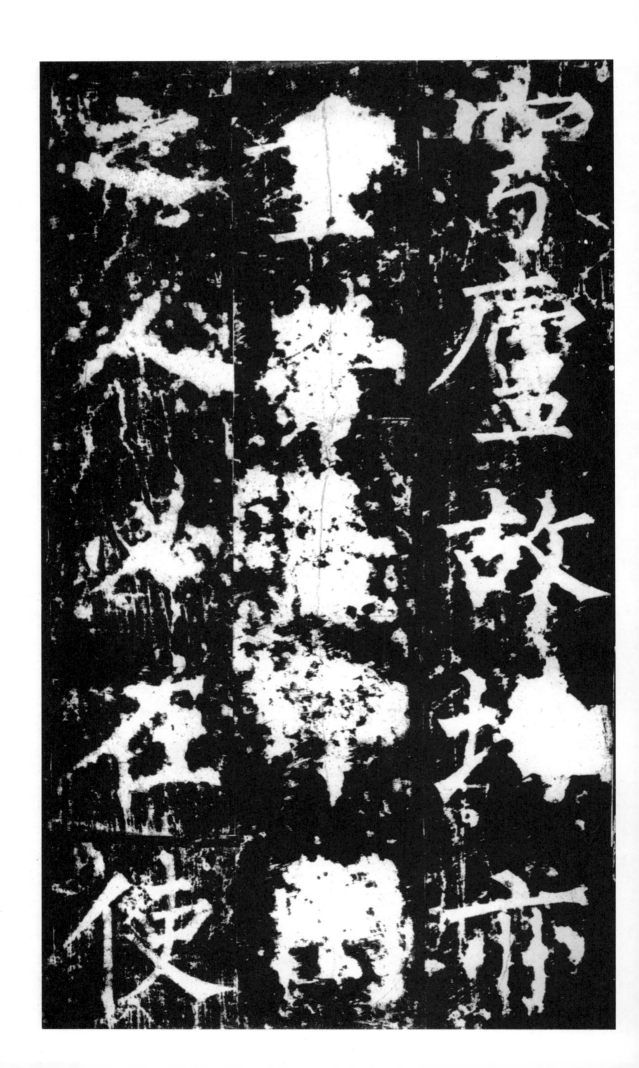

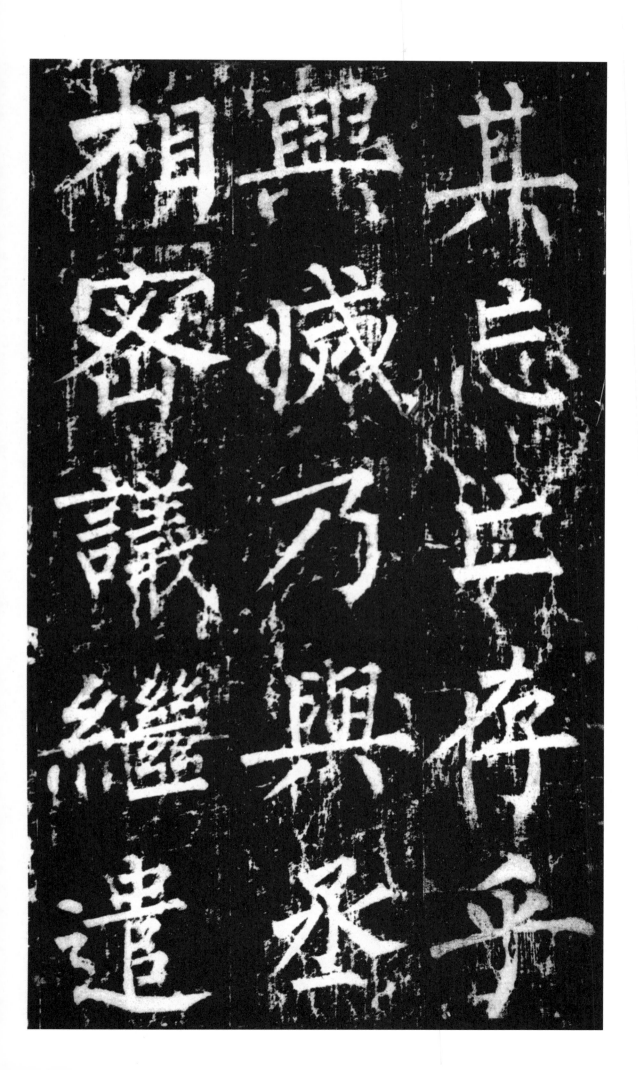

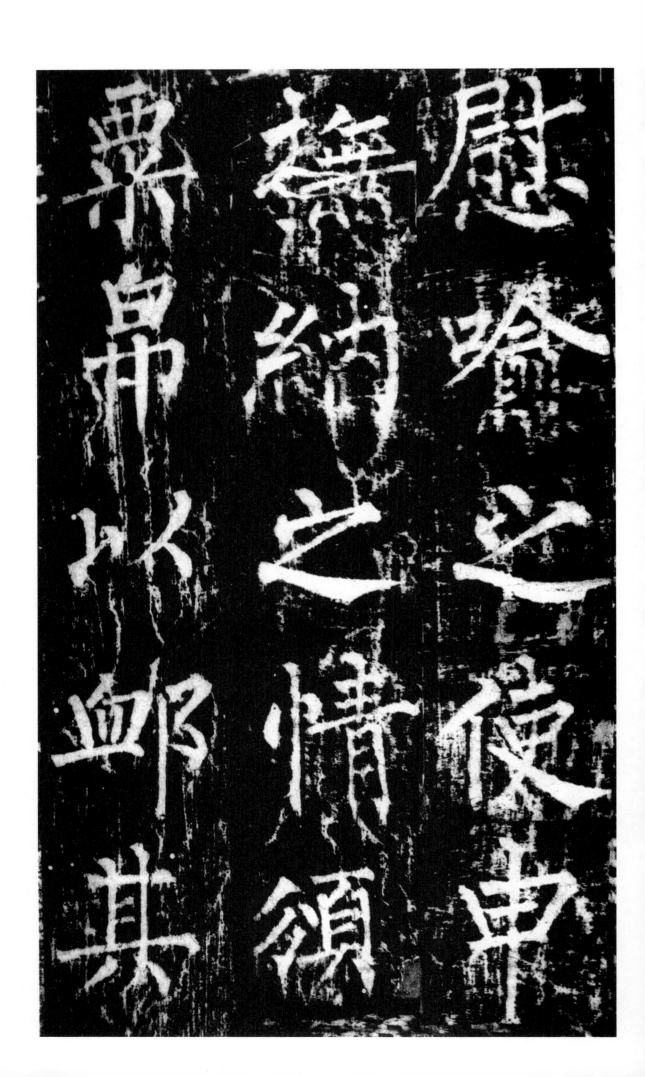

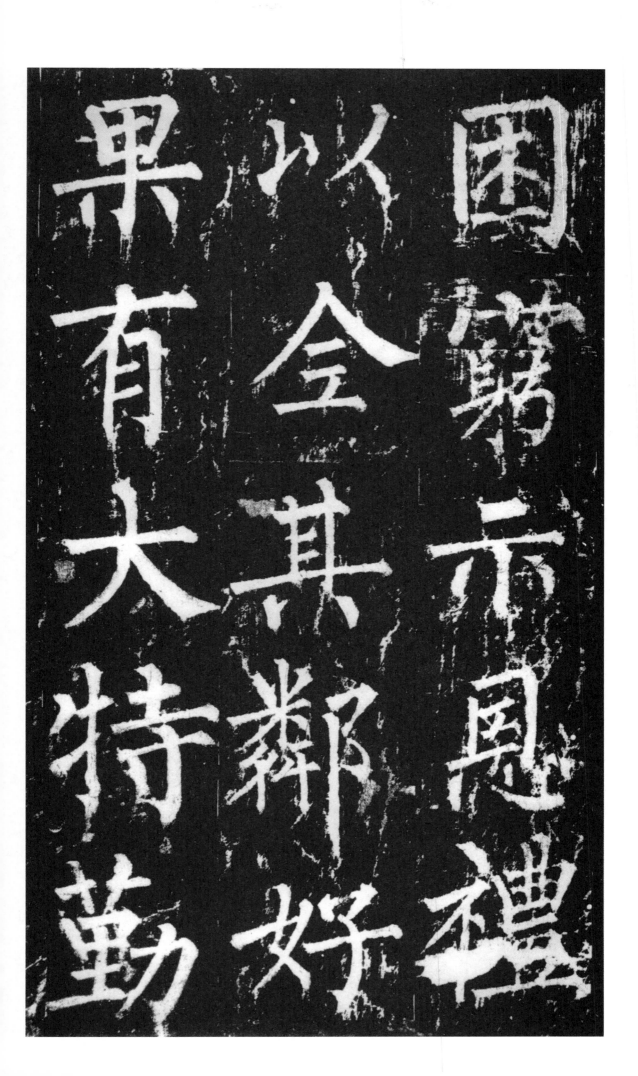

仁　识　喝
义　忠　没
达　贞　斯
逆　生　者
顺　知　□

108

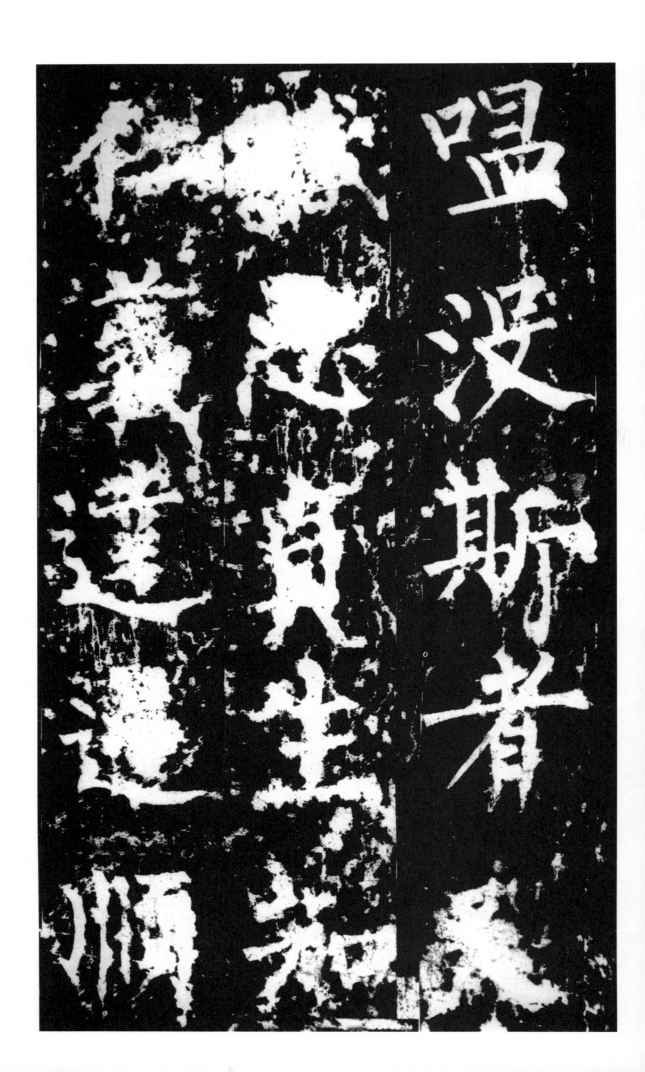

之理识□□
之□□□□
于鸿私沥感

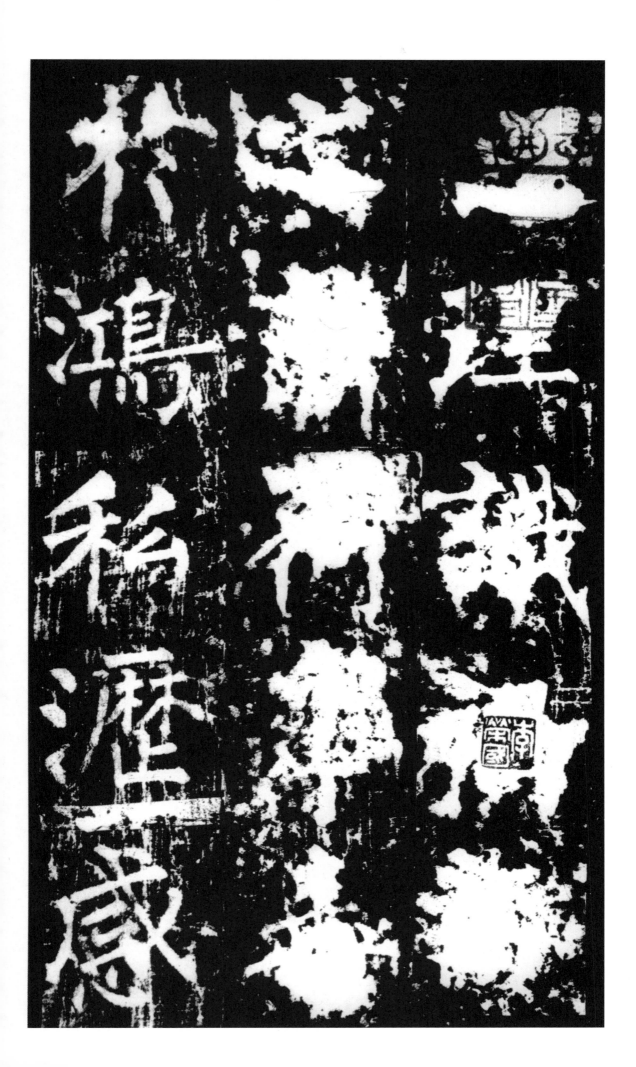

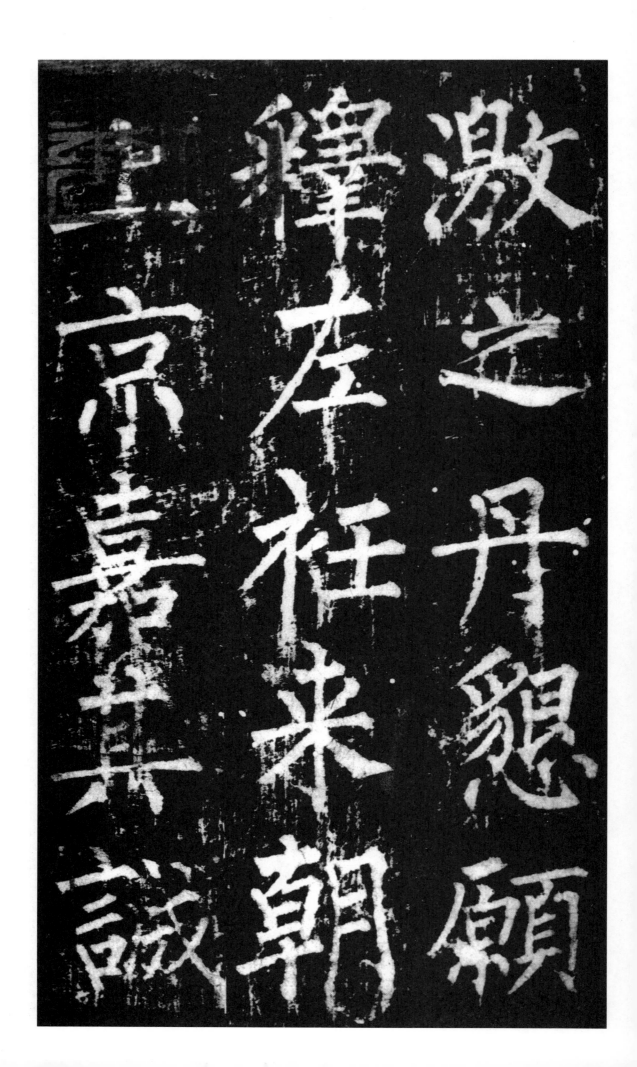

图书在版编目（CIP）数据

柳公权《玄秘塔碑》《神策军碑》/ 卢国联编著 .—上海：
上海人民美术出版社 , 2018.6
　（书法自学与鉴赏丛帖）
　ISBN 978-7-5586-0722-6

　Ⅰ. ①柳… Ⅱ . ①卢… Ⅲ . ①楷书－碑帖－中国－唐代 Ⅳ.
① J292.24

中国版本图书馆 CIP 数据核字 (2018) 第 048489 号

书法自学与鉴赏丛帖

柳公权《玄秘塔碑》《神策军碑》

编　　著：卢国联
策　　划：黄　淳
责任编辑：黄　淳
技术编辑：史　湧
装帧设计：肖祥德
版式制作：高　婕　　蒋卫斌
责任校对：史莉萍
出版发行：上海人民美术出版社
　　　　　（上海市长乐路 672 弄 33 号）
邮　　编：200040　　电　　话：021-54044520
网　　址：www.shrmms.com
印　　刷：上海盛通时代印刷有限公司
地　　址：上海市金山区金水路 268 号
开　　本：787×1390　　1/16　　7 印张
版　　次：2018 年 6 月第 1 版
印　　次：2018 年 6 月第 1 次
书　　号：978-7-5586-0722-6
定　　价：32.00 元